中国画画法丛书

写意荷花画法

编著　孙建东

上海人民美术出版社

目 录

第一章　概述　　　　　　　　　　　　　3

第二章　材料工具和墨法　　　　　　　5
第一节　画画材料与工具　　　　　　　5
第二节　墨法　　　　　　　　　　　　6

第三章　荷花的画法　　　　　　　　　7
第一节　荷花的基本画法　　　　　　　7
荷叶的画法　　　　　　　　　　　　　8
荷花的画法　　　　　　　　　　　　　14
荷花的配景　　　　　　　　　　　　　19
第二节　画荷花的步骤图　　　　　　　26
《莲塘生趣》步骤图　　　　　　　　　26
《秋韵》步骤图　　　　　　　　　　　29
《荷雨清雅》步骤图　　　　　　　　　32
《绿烟红云情无限》步骤图　　　　　　35
《清夏荷语》步骤图　　　　　　　　　39
第三节　画荷花的构图法　　　　　　　43

第四章　荷花创作范图　　　　　　　　50

第五章　名家画荷范图　　　　　　　　75

附录：荷花画的题诗　　　　　　　　　80

第一章　概述

荷花是写意花鸟画家最喜欢表现的题材之一，又被称为莲、芙蓉、芙蕖、菡萏，是一种睡莲科多年生草本水生花卉。

荷花的根茎生长于淤泥之中，肥大有节，即人们平常食用的藕。荷梗硕长挺拔，表而分布有小而密的短刺，荷叶大似盘状，有向四边辐射状的筋脉，中间有一个Φ形的叶脐。正面色深，反面色浅。初生的叶芽两端尖长，渐渐长大后两边呈半卷状，全部展开后几成圆形，叶子中间向内凹下，周边有起伏。荷花花朵长于荷梗之上，一般为一梗一花，偶见有并蒂莲花，花大而实，亭亭玉立，花色有白、红、粉红、白瓣红边等，花形似碗，有单瓣、重瓣之分，花瓣形似勺状，顶端较尖。荷花的花芯与其他花卉差别较大，中间的雌蕊形似小漏斗，雄蕊团团围在雌蕊四周，白须黄药。雌蕊初生时为黄色，成熟后渐变为绿色，等花谢后，渐渐成长为莲蓬呈碗形或杯形，内有莲子，可食用，可入药。荷花的花蕾，初生时仅为荷梗顶上的一个小点，渐渐长大成桃形，随后花瓣渐次崩开，直至全部开放。

由于荷花清新秀美，出于淤泥而不染，一直被视为高洁的象征，也是历代诗人吟咏的对象。最有名的莫过于宋人周敦颐的《爱莲说》，云："予独爱莲之出淤泥而不染，濯清莲而不妖，中通外直，不蔓不枝，香远益清，亭亭净植，可远观而不可亵玩焉"。更有李白的"风动荷花水殿香"，李清照的"红藕香残玉簟秋"，杨万里的"小荷才露尖尖角"、"接天莲叶无穷碧，映日荷花别样红"等咏荷名句，千百年来一直为世人所传诵。文人们对荷的赞誉，实为缘物寄情，借莲喻己，以抒发自身不落世俗，清高自赏的情怀，也借此歌颂了人类崇尚正直刚阿，高洁清雅的君子风范。

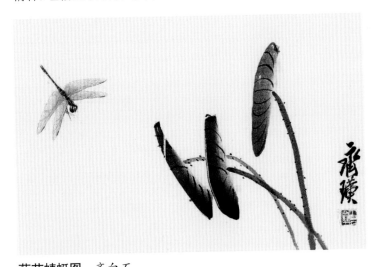

荷花蜻蜓图　齐白石

　　一丛墨荷，带现代意味之笔绘出，有别样的水墨之趣味。

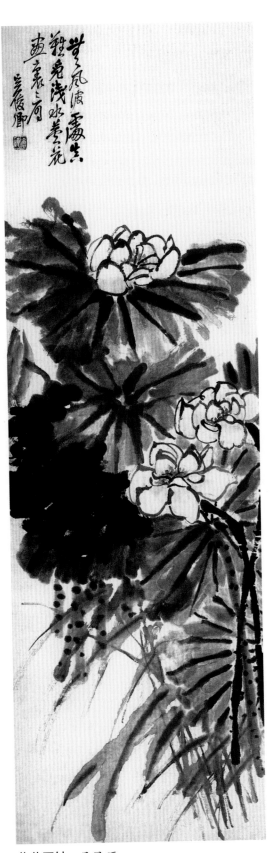

荷花图轴　吴昌硕

　　荷花如云，荷叶如盖，浑然一体。笔力雄浑，施色浓淡相宜，宛若天设，格调清新。

此外，莲花也是佛的象征，传说中的观音菩萨和众佛祖经常是端坐在莲花宝座之上的，为其更添了一层圣洁的光环。荷与"和"谐音，故荷花作品也常有吉祥和谐之寓意，受到广大人民群众的喜爱。

在艺术院校的花鸟画教学中，荷花的练习也往往是仅次于梅兰竹菊的重要的一环，盖因荷花本身的造型特点，花大叶大，梗长点多，占全了绘画中点、线、面的各种元素。大片的叶，可以用泼墨自由挥洒，是谓面；变化多端，随意穿插组合的荷梗，是谓线；花芯和荷梗上的小刺，可以出现大量疏密不同的大小点，这些元素组合好了，可以具象，也可抽象，能充分锻炼学生章法组合的能力，发挥写意花鸟画的笔墨技法，对画面的掌握出现更多自由的设置空间和经营余地。由画工笔转来学写意的学生，往往摆脱不了下笔拘谨的毛病，这里建议他们从荷花开始练习，以锻炼其不求形似，放笔直取的胆略，收效甚佳。

在中国绘画史上，荷花这个题材被历代画家以不同的艺术手法尽情描绘，从宋人工笔重彩小品到元代的王冕、明清的徐渭、朱耷、李鱓、李方膺、赵之谦、任伯年、吴昌硕、虚谷、恽南田等等，各具风采。近现代画家画荷更是高手辈出，如齐白石、张大千、潘天寿、李苦禅、郭味蕖、王雪涛等，在笔墨、意境、色彩、造型等各方面都达到了更高的境界，手法也更为新颖多样，都能作为后学者临摹、欣赏的范本。

画荷也有雅俗之分，学画荷花，立意为先，力求画出荷花的雅致和仙气，并加强写生，从大自然中汲取营养，得到新的启发和领悟，使荷花的创作进入一种高层次的境界，努力画出荷花的神韵，并逐渐找到适合自己的形式语言。

画荷花可以单独成幅，也可搭配一些亲水的景物、禽鸟与昆虫，例如添一些水草、茨菇叶、苇叶、小鱼、翠鸟、鹭鸶、蜻蜓等，可以丰富画面，完善构图，增添情趣，使画面更加生动活泼。

本书结合作者画荷的一些心得体会，介绍画荷的一般步骤和各种荷花、荷叶、配景等绘画技法，希望能对初学者提供一些帮助和启迪。

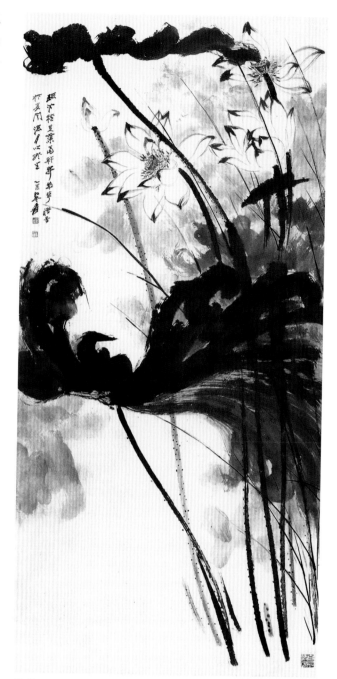

荷花图　张大千

张大千以擅长画荷花著称，素有"古今画荷的登峰造极"之誉，在众多花卉题材中，张大千偏爱荷花。张大千早年画荷花，画法多以明代画家徐渭画法为多，中年时是半工半写者多，到了晚年最擅长以泼彩半抽象手法来画荷花。画笔大多是没骨、写意或泼墨泼彩，格新韵古。此画体现其纯熟的功底与老辣的技法，于浑朴中见清秀，于洒脱中含缜密，于酣畅中寓意蕴。在用笔、用墨、用色、用水、布局诸方面均极佳。

第二章　材料工具和墨法

第一节　画画材料与工具

　　首先要选择好纸笔以及墨砚，称之文房四宝。

　　笔，选毛笔时首先要知道笔的四德五毫的特性。一支好的毛笔须具备尖、齐、圆、健的特点，笔锋以长短分为长锋与短锋，以笔毫的硬度分为硬毫、软毫和兼毫，其用途各不相同，如短锋玉荀笔适宜点垛花瓣、叶，长锋笔宜撇兰竹、出枝干等。一般花鸟画选用兼毫较多，对画者来说只要顺手即可。

　　纸，花鸟画用纸一般以净皮宣纸为佳。这种纸落墨如雨入沙，直透纸背。

　　墨，墨的种类很多但主要分油烟、松烟两种，油烟墨有光泽，松烟墨无光泽，作画一般用油烟，现在不少画家用墨汁作画，若用墨汁，最好在砚中磨后再用，易发墨，并有光泽。

　　砚，砚的品种繁多，如广东的端砚、安徽的歙砚，要选择质地较细，易发墨的砚即可。

　　颜料，以上海生产的国画色为多，颜料有植物质色如花青、胭脂等；矿物质色如石青、石绿等；动物质色有洋红等。在各种颜料中加少许墨能使色彩变得沉着，加少许白色可增强其明度。

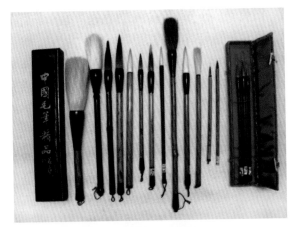

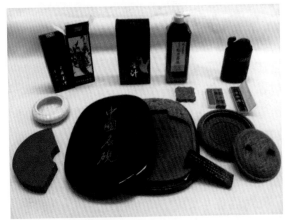

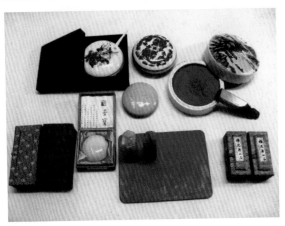

第二节　墨法

所谓墨分五彩，即通过墨色的"浓、淡、干、湿、焦"等变化呈现出单纯而又绚烂的效果。我们传统中常用的墨法有：泼墨法、破墨法、积墨法等等。

泼墨法：顾名思义是将墨如泼水般一遍或者几遍地泼在纸上，浓、淡、干、湿同时进行，一气呵成。大写意画多用之。

破墨法：此墨法变化多端，所以用途也最多。有浓破淡、淡破浓、墨破水、水破墨、干破湿、湿破干等等。

积墨法：积墨法是将墨有顺序地层层积累，堆积在宣纸上。在积墨过程中应等到墨色干后进行，否则画面易脏。

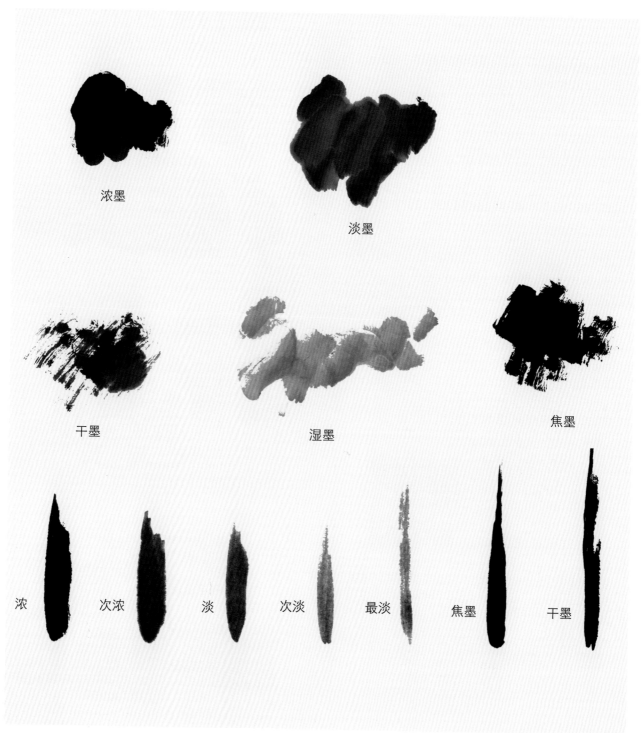

浓墨　　　　　　　淡墨

干墨　　　　　湿墨　　　　焦墨

浓　　　次浓　　　淡　　　次淡　　　最淡　　　焦墨　　　干墨

第三章　荷花的画法

第一节　荷花的基本画法

荷花，多年生草本，茎生于泥下，夏日开花，先叶后花，花有淡红或白色，有单瓣、复瓣之别，花谢结莲子，叶大似磐，叶下长有叶柄、细长。

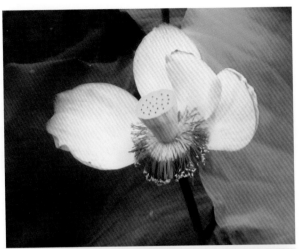

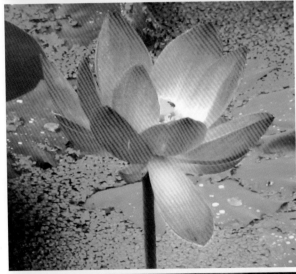

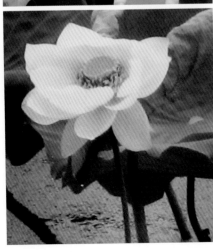

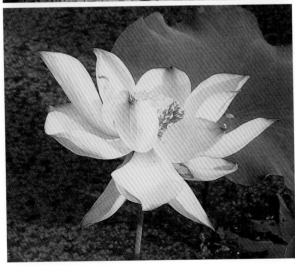

荷叶的画法

画荷叶可用笔法：先以淡墨做底然后在笔尖处加调深墨用侧锋画，画时在心里打好底稿，落笔时胆大心细，一挥而就。

点叶时的用笔可由笔心向叶缘运动，也可由叶缘向叶心运动，用笔主要是随心而画。荷叶姿态优美，作画时应把握正、侧、反、卷等各种形态。

用墨主要体现在画荷叶上，可采用泼墨、破墨、积墨、冲水等多种技法。练习时要用大笔，笔上墨色有一定的轻重变化，侧锋下笔，荷叶中心留白。

泼墨画法笔上要保持较多的墨和水份，利用水份在纸上自然流淌出水墨交融的肌理，会有很多偶然出现的效果。泼墨要留出气口，即适当留白，否则即成墨猪。

破墨画法用途最广，荷叶未干时勾画叶筋，荷梗未干时点上小刺，都是用的破墨技法。在第一层墨色未干时用不同的墨色相破，使墨色发生丰富的变化，是破墨的特点。

可以浓破淡，淡破浓，干破湿，湿破干，或用墨与各种颜色相破，灵运运用。

积墨画荷，即用不大的笔触，不同的墨色反复多次叠加画荷叶，可候前一次笔墨干后再加，每次笔触宜与前一次错开，否则会有腻和脏的感觉，可局部使用，多用于画残荷。

我们画荷叶还有一种技法，即在大笔横扫之前，先在要画荷叶的区域洒些大小不等的水点或淡墨点，然后马上下笔画荷叶，如果用的纸比较好，洒过水点的地方会在墨叶中透出一些自然变化的肌理，使墨色显得不平板，还有类似露珠的象征，效果很好。在实践中有时也可以用色点取代水点，多用石青石绿等色，画荷叶前先洒的色点水份要大些，画了墨叶之后，如果觉得墨色有点板，可再往上洒色点，此时颜色可略厚一点。也有画家在洒点的水和色中加入一些胶或洗洁精，可使墨叶上冲出的肌理更为丰富多变。

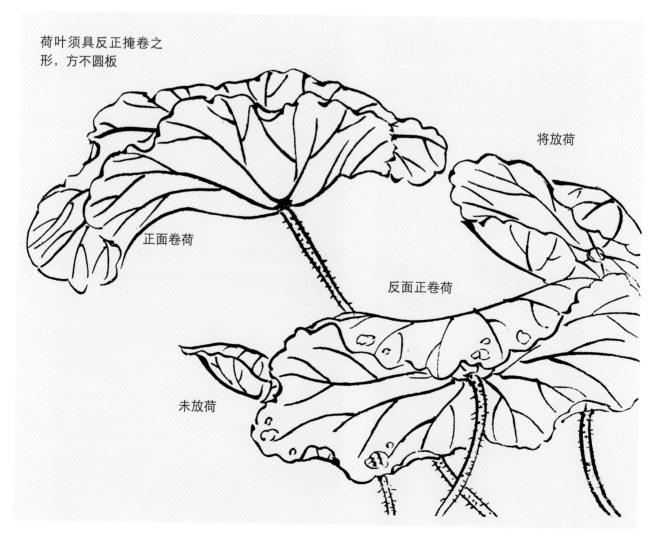

荷叶须具反正掩卷之形，方不圆板

将放荷

正面卷荷

反面正卷荷

未放荷

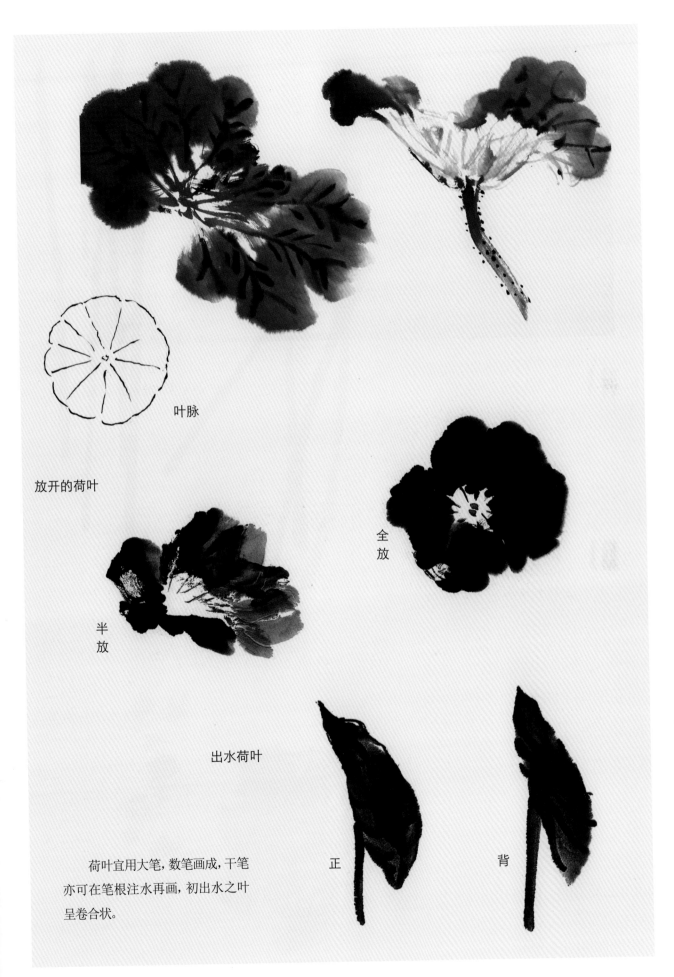

叶脉

放开的荷叶

全放

半放

出水荷叶

正　　　　　背

荷叶宜用大笔，数笔画成，干笔
亦可在笔根注水再画，初出水之叶
呈卷合状。

荷梗的画法：荷梗即荷干，为中空管状物，画时要强调骨法用笔，一气呵成，不可杂乱或平列。干上的小毛刺可以浓墨点之，也可用干笔擦之。

荷梗的线条较粗，用笔宜沉着有力，若画枯荷可以用些枯笔，也可以先用中性的墨先一笔画成荷梗，稍后又用浓墨在两边勾上较细的线来调整形，效果也很好。

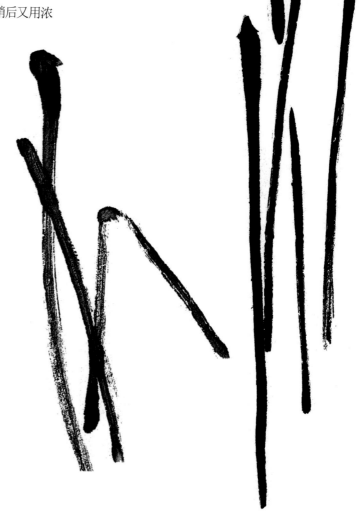

枯荷荷叶的画法：此法基本用于画秋荷或残荷，用笔时可用散锋，也可用秃笔来画。

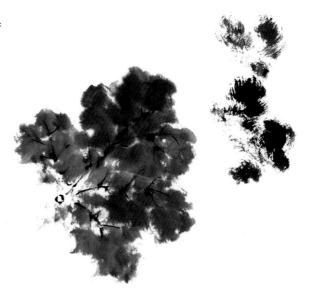

画荷叶的设色法：画荷叶，可以纯用墨色，也可以加颜色，用藤黄对花青调出汁绿，再调一点墨这是小写意花鸟画中画叶最常用的色彩配方。画残荷则可用赭石、焦茶或熟褐等色加墨，并用破笔画之。还有一种画荷叶之法，先用浓墨打底，然后在墨上加较厚重的石色，如头青头绿，或加一些水粉色粉绿，钴蓝等，画时也不要把墨底全部盖掉，颜色也要有厚薄之变化，现代名家谢雅柳、韩天衡等先生常用此法。

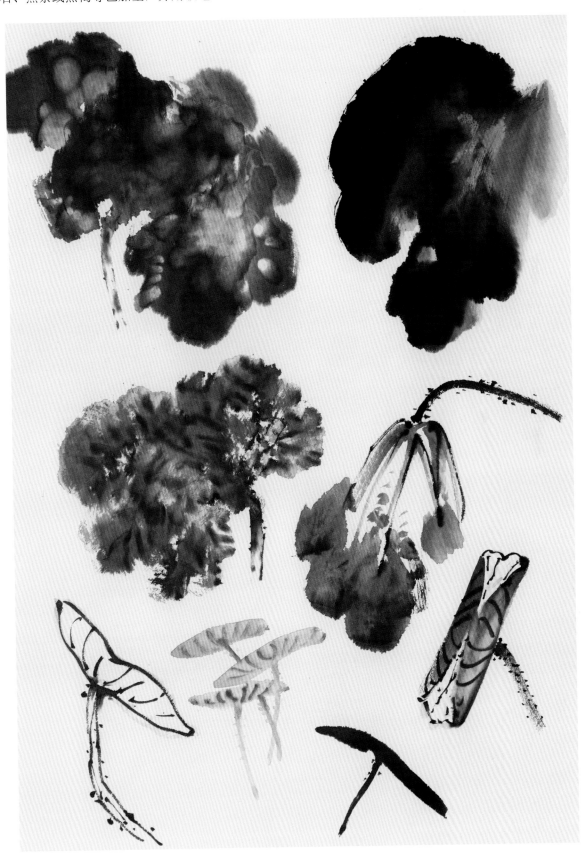

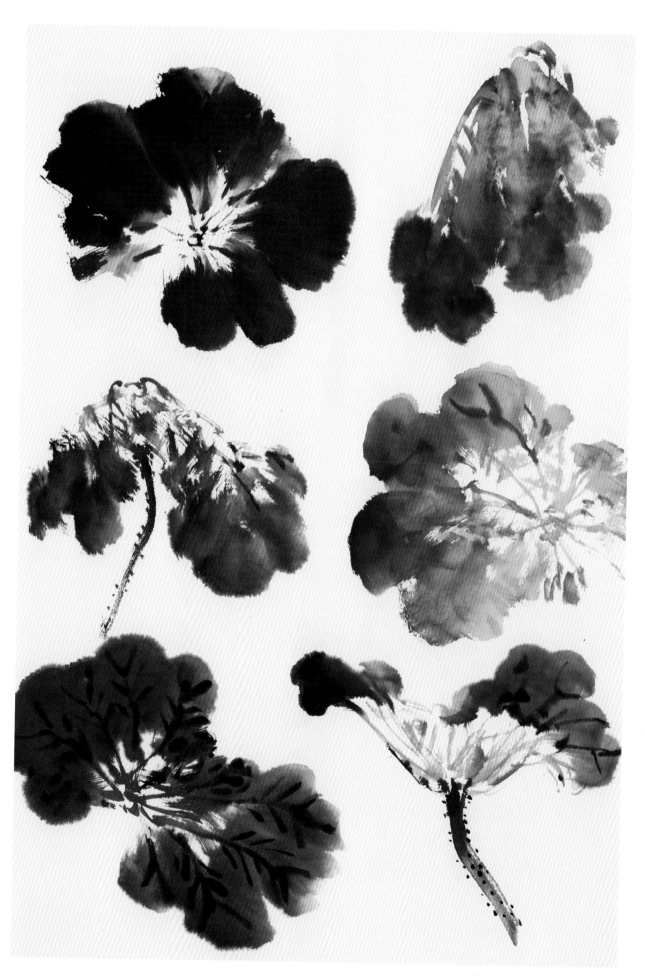

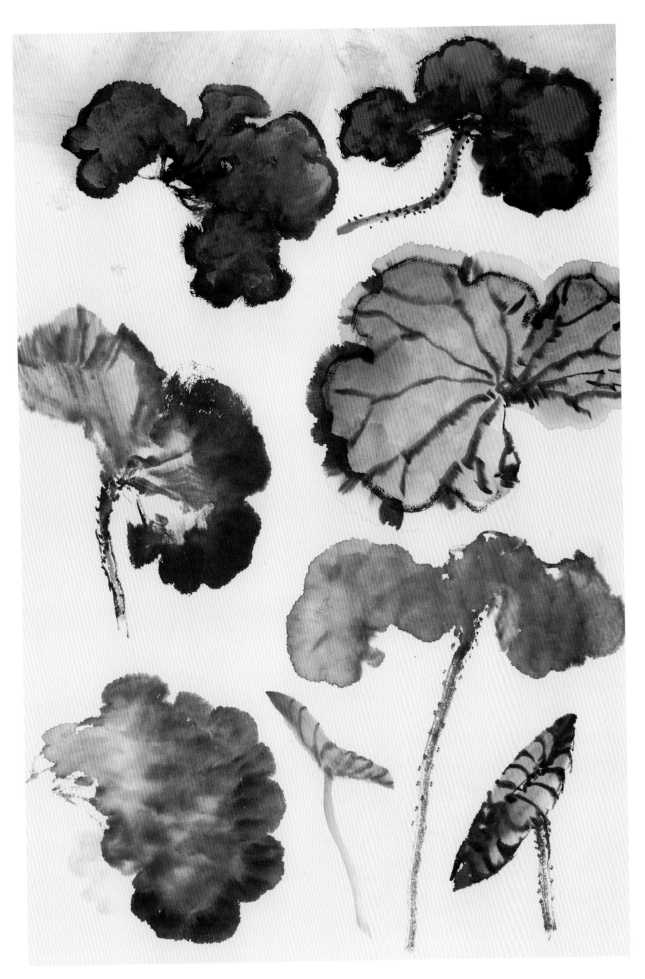

荷花的画法

荷花的画法分为勾勒法和垛笔法。荷花宜双勾染色，也可垛彩后再勾瓣纹。

花瓣的线条宜以中锋为主，勾线要松动，断连得当，避免像工笔画那样从头到尾都是很严谨的。大写意画荷，勾线可借鉴草书的笔法，更显得潇洒灵动。

勾勒法

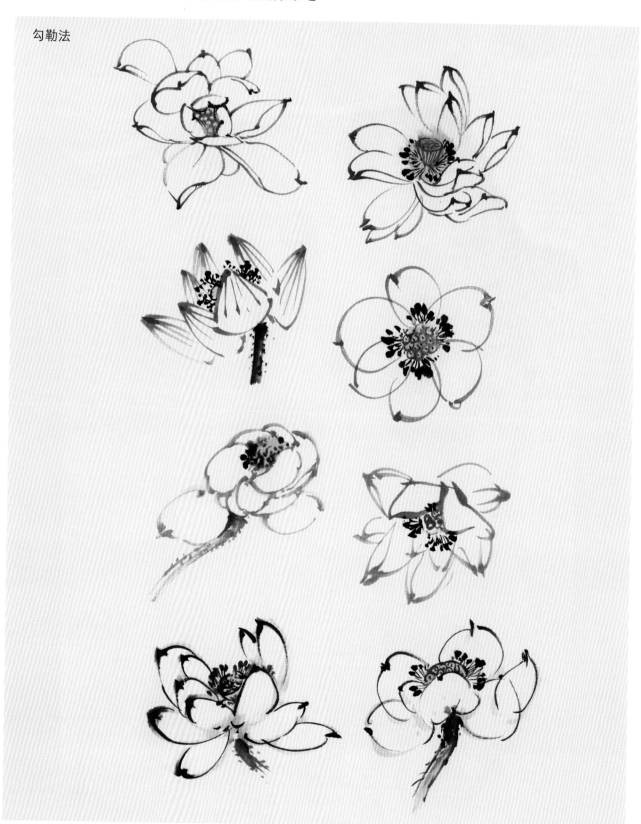

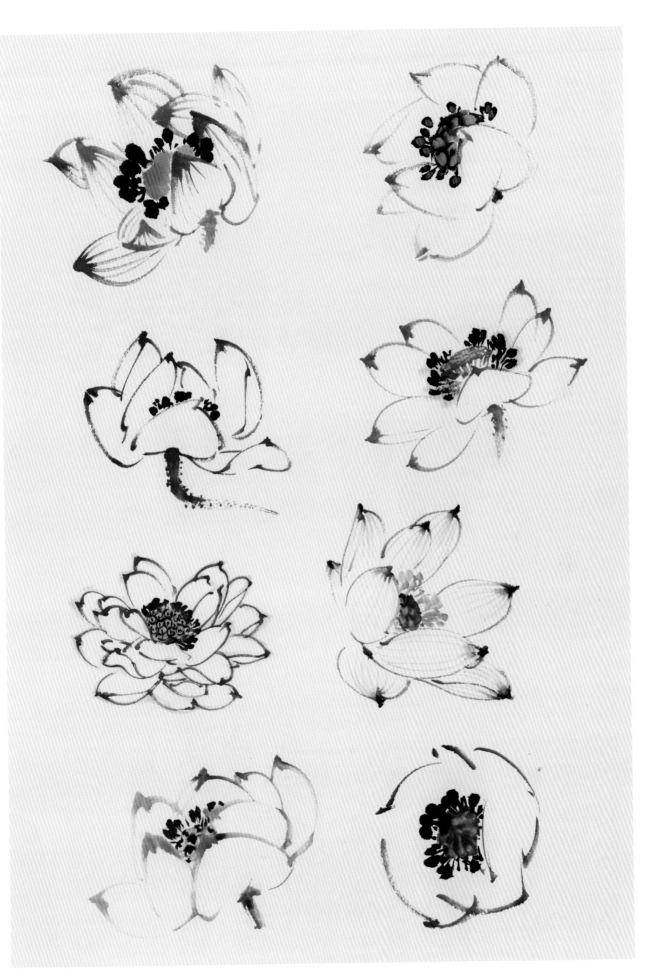

用色方面，我们主张随类赋彩，色不碍墨，墨不碍色。一般是在墨线的基础上设色，最好见笔，忌平涂。也可以用色线，如用淡曙红或大红点花瓣，用胭脂来勾花脉线，效果也很好，白色的花，先用淡墨线勾形，然后用淡黄绿色勾花脉，别有一种清新淡雅的韵味，用点虱法画花，要注意笔上的颜色不要调得太匀，一般笔肚子里的色略浅，笔尖上略重，如先调白粉加曙红，在笔尖上蘸一点牡丹红再下笔，颜色会自然过渡，非常滋润，且有层次感。

垛笔法

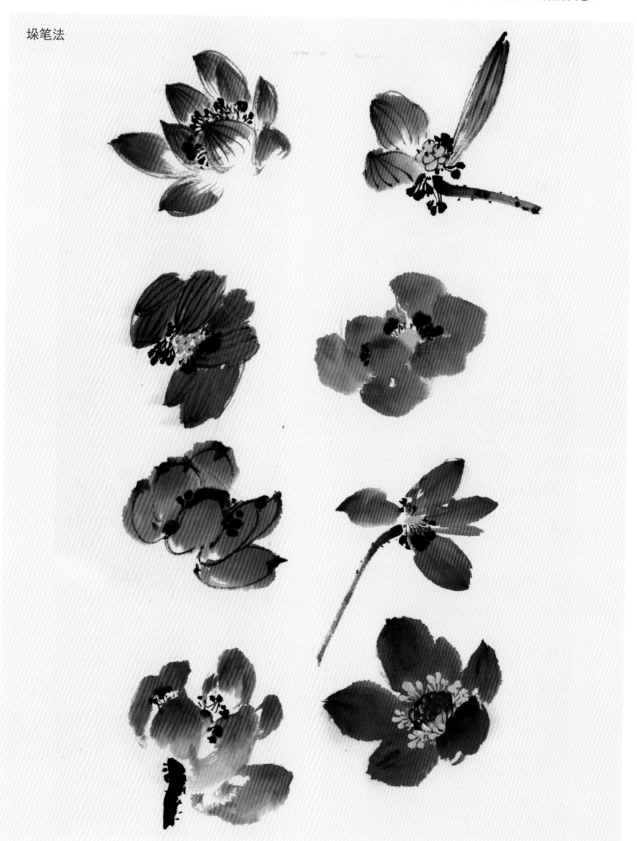

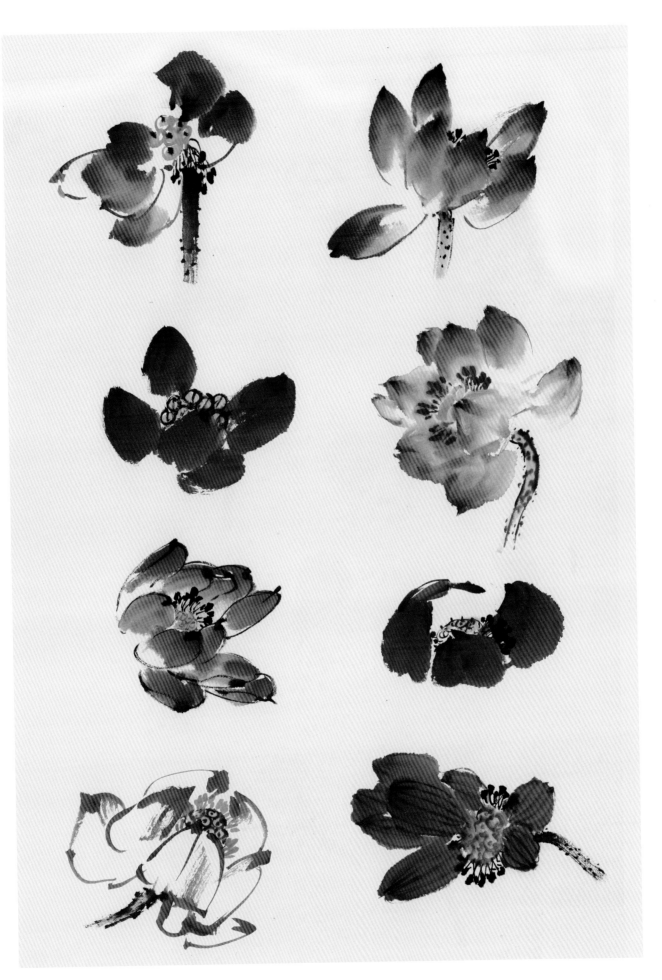

莲蓬

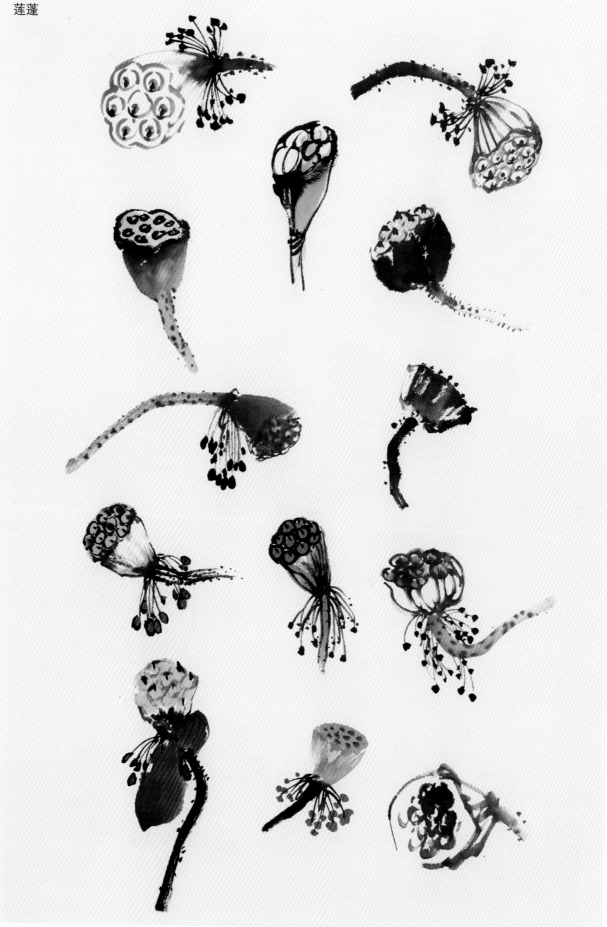

荷花的配景

　　中国画的用笔、用墨、用色、都离不开用水，　水份掌握好了，画面的干湿浓淡就能变化有度。荷花是生长在水中的，所以画荷也要充分发挥水的作用，使作品产生"元气淋漓障犹湿"的气氛。上述这些用笔用墨用色的技法，在画荷花、荷叶莲蓬、配景水草、鳞介、小鸟、蜻蜓等附图中都有体现，初学者可以参阅学习。

荷花的配景植物

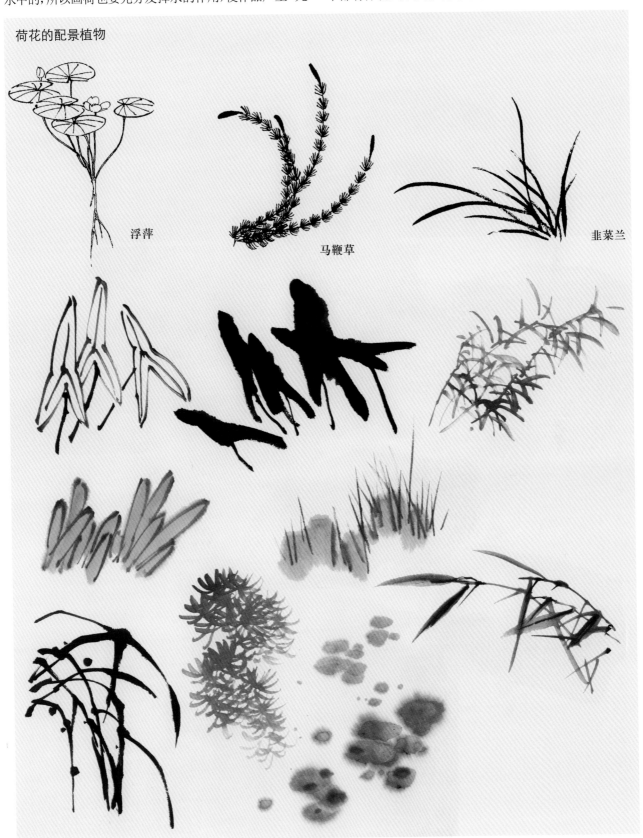

浮萍

马鞭草

韭菜兰

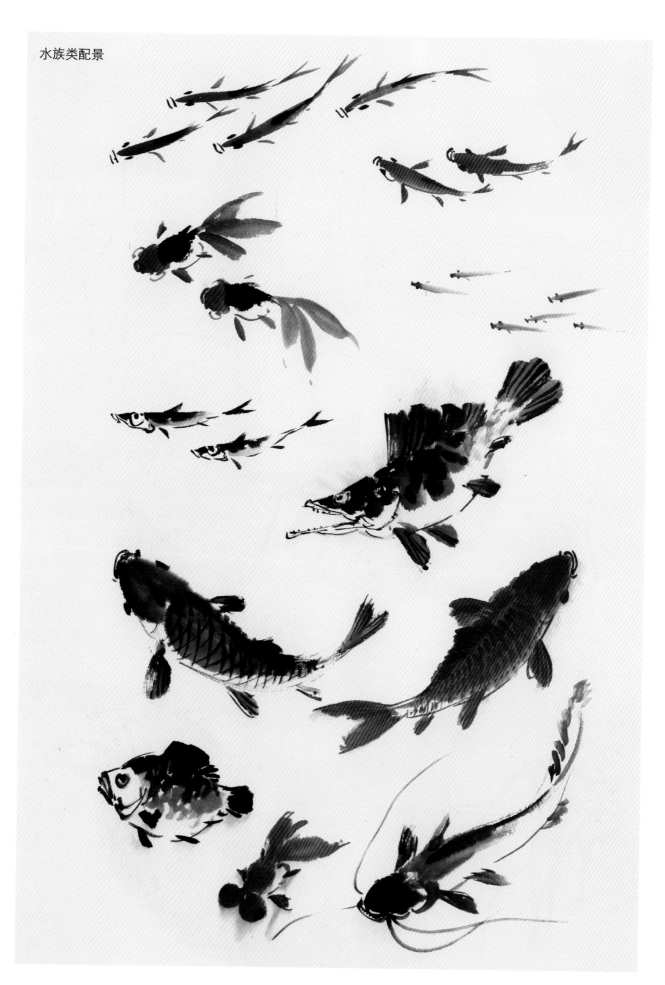

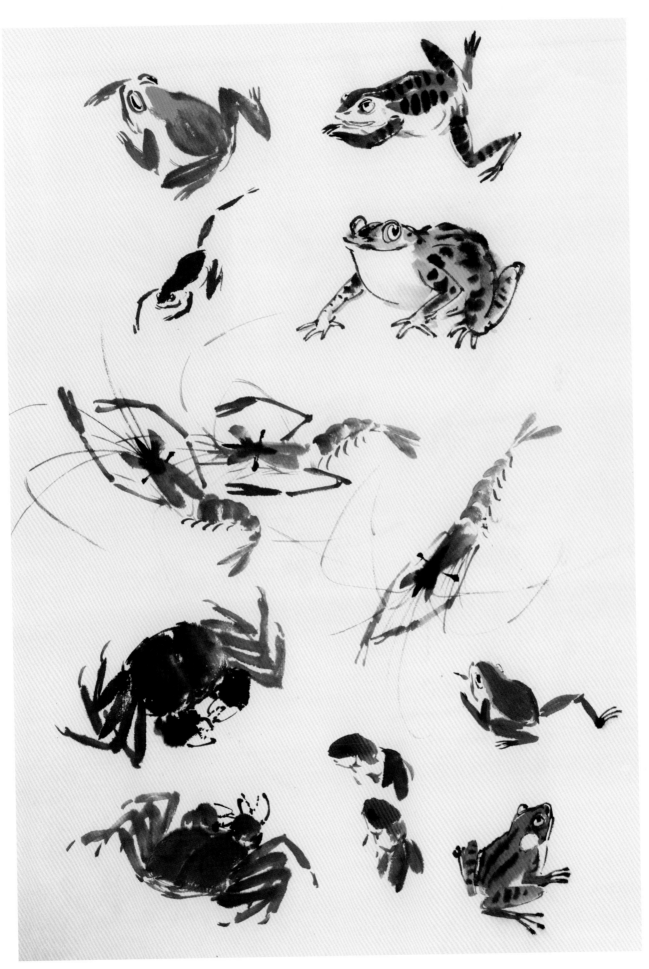

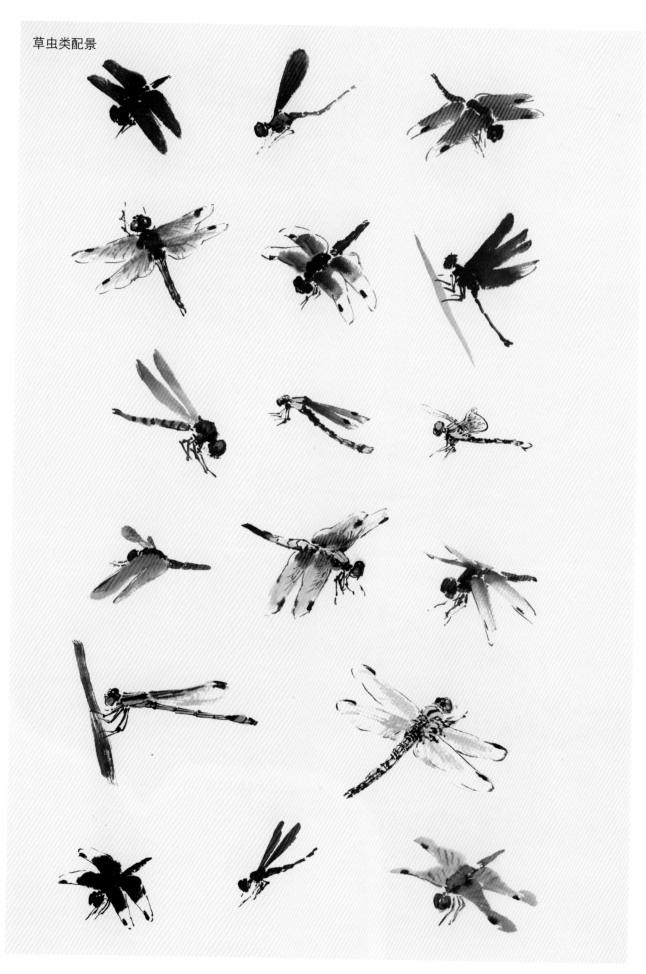

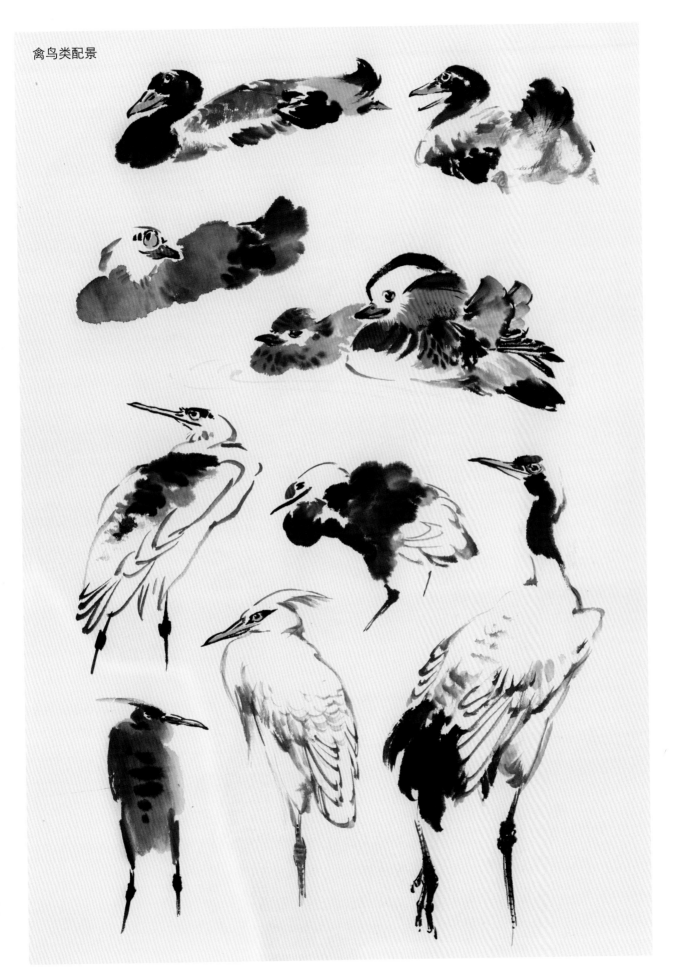

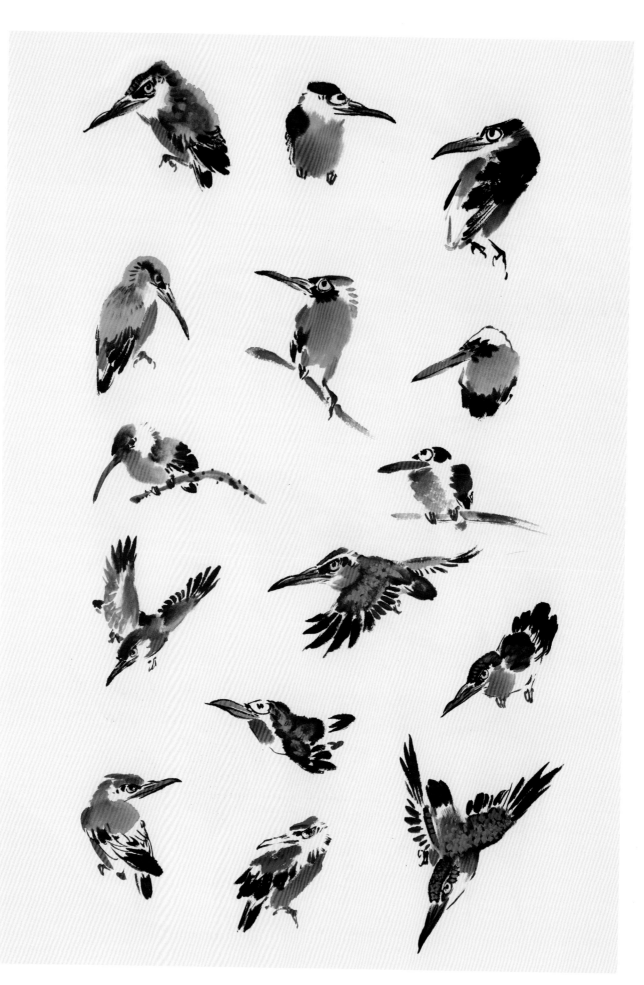

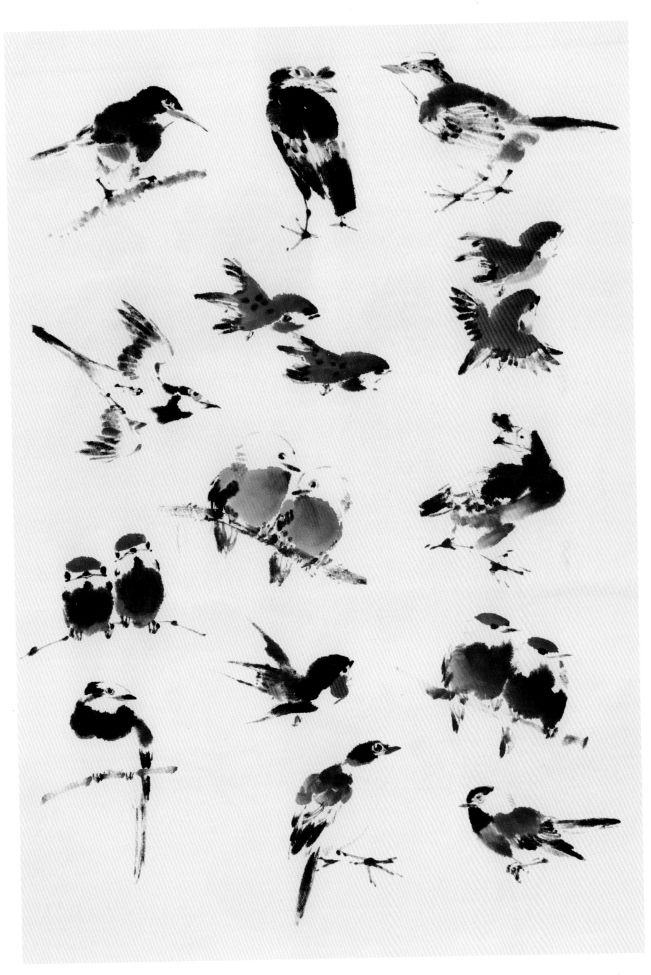

第二节 画荷花的步骤图

《莲塘生趣》步骤图

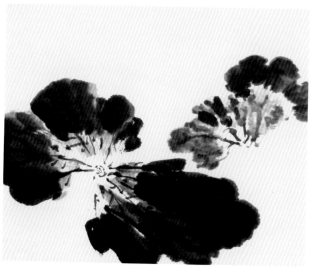

（一）用大笔调浓墨画出荷叶，中间留出较大的空间。趁湿用淡墨衔接，由外向内用笔。

（二）用硬毫长锋笔蘸浓墨勾出叶筋，用笔须松动。再用大笔调淡墨画另一片荷叶，注意要画出叶子的正反面，反面略浅，正面略深。

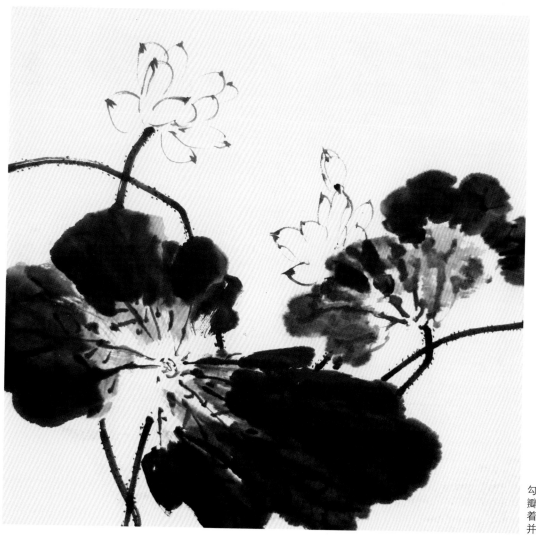

（三）用中淡墨勾出荷花和花苞，花瓣尖尖用笔略顿。接着用重墨画出荷梗，并点上小点。

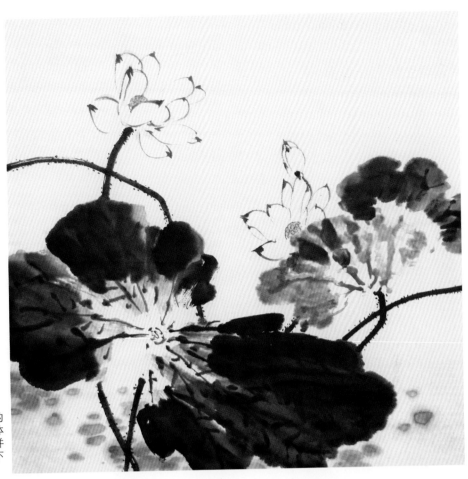

（四）用淡花青色沿着荷花的线条进行烘染，增加花瓣的立体感。用淡赭黄染花芯的小莲蓬，并用赭墨勾形。淡花青对墨在画面下部点出浮萍。

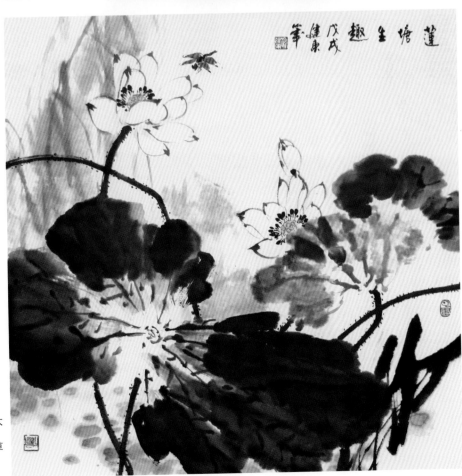

（五）浓墨点出花蕊，以大红、曙红、胭脂画红蜻蜓。用藤黄、花青、赭石调出暖绿色画背景杂草并进行烘染。最后浓墨加茨菇叶，并落款盖章完成作品。

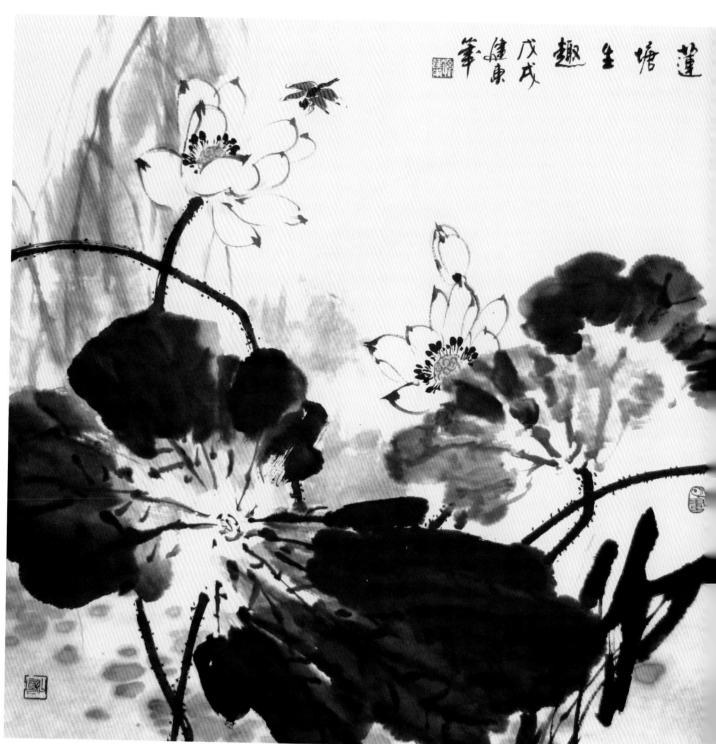

蓮塘生趣 戊式建東筆

（六）审视全局，小心收拾。加点补干，点写花上红蜻蜓结顶。取左侧竖题长款，钤双印。

《秋韵》步骤图

（一）以赭石、鹅黄加墨画枯黄的荷叶，多用渴笔，留飞白。半干时用重墨散锋干皴在荷叶上，外浓内淡，取破墨的效果。

（二）随后用浓墨勾出叶筋。用羊毫笔先蘸大红，笔尖上再调曙红和胭脂，点出荷花花瓣，顺手利用笔尖上的重色勾出花脉。花芯小莲蓬染黄绿。

（三）淡赭墨勾小莲蓬的莲子
和形。中墨调绿写出荷梗，注意线
条宜有交叉，并用浓墨双勾加点。
再勾出莲蓬，注意透视。

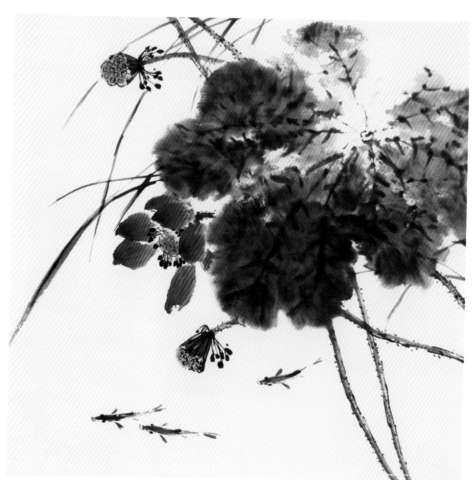

（四）汁绿加墨染莲蓬，浓
墨点花芯。赭墨画苇叶，中间用浓
墨提筋。淡墨画三条小鱼，中墨勾
嘴、添鳍，浓墨点睛和画背鳍。

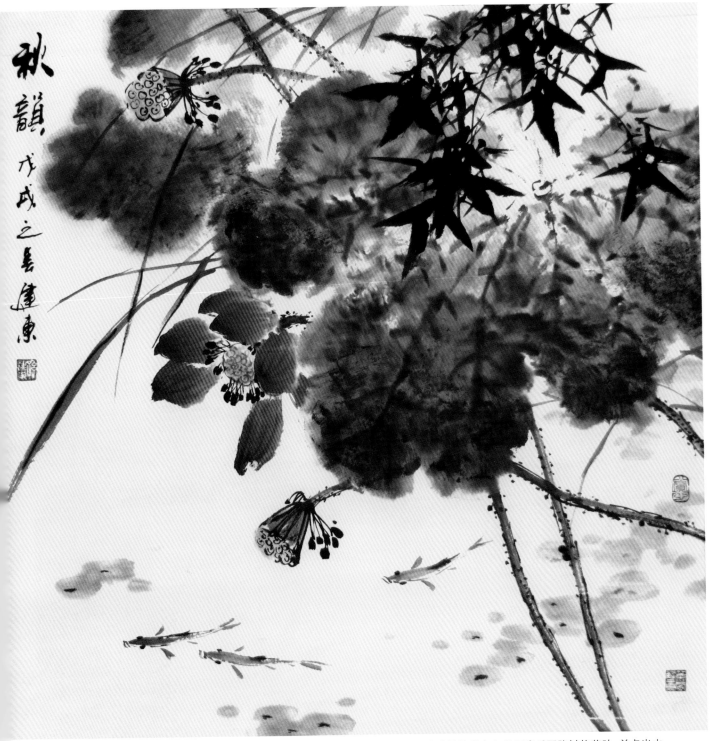

（五）用略淡的赭黄色加墨画出后面陪衬的荷叶，并点出水中的浮萍。用干浓墨加强荷叶的重点，并加一组浓墨的竹子，以丰富层次，最后落款盖章。

《荷雨清雅》步骤图

（一）在纸的下半部洒上不均匀的水点，随即用大笔调浓淡不等的墨色画出荷叶，尽量少复笔。水分要充分，任其在纸上洇出墨痕，但要注意留点空白，使墨块透气。

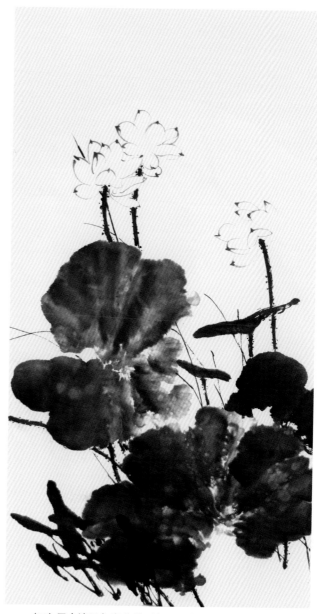

（二）用中淡墨勾出荷花，浓墨画荷梗，候荷叶干后，添上茨菇叶，并穿插部分细笔杂草，与荷梗的线条形成交叉。

（三）调一个淡暖绿色，沿着花瓣的边缘进行烘染，并勾出花脉。鹅黄染花芯的小莲蓬，中墨勾形，浓墨点花芯。

（四）浓墨画翠鸟，先勾嘴和眼，接着顺着头额往后画背、翅和尾，注意用笔要区分出翅膀的复羽和一、二级飞羽。

（五）淡墨勾肚腹，再染硃磦。淡黄色染眼睛虹膜，赭石勾眼睑。胭脂染嘴并勾脚。

（六）候墨干，调头青染翠鸟的头额、背和翅膀的复羽，然后在笔尖加蘸三青，在鸟头上加点，前密后疏。染身子和翅膀时要注意见笔，体现结构。

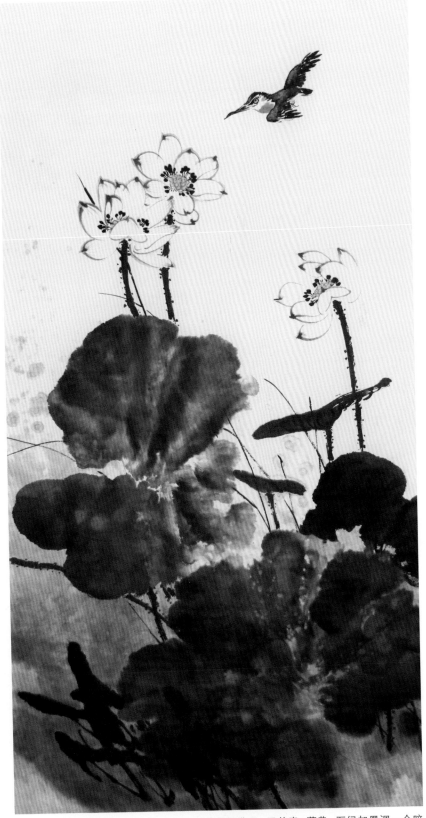

（七）处理背景，用花青、藤黄、石绿加墨调一个暗绿色，上半部掺水较淡，用甩水法；下半部多调入一点花青和墨，染时逐渐加深，以体现下雨的感觉。

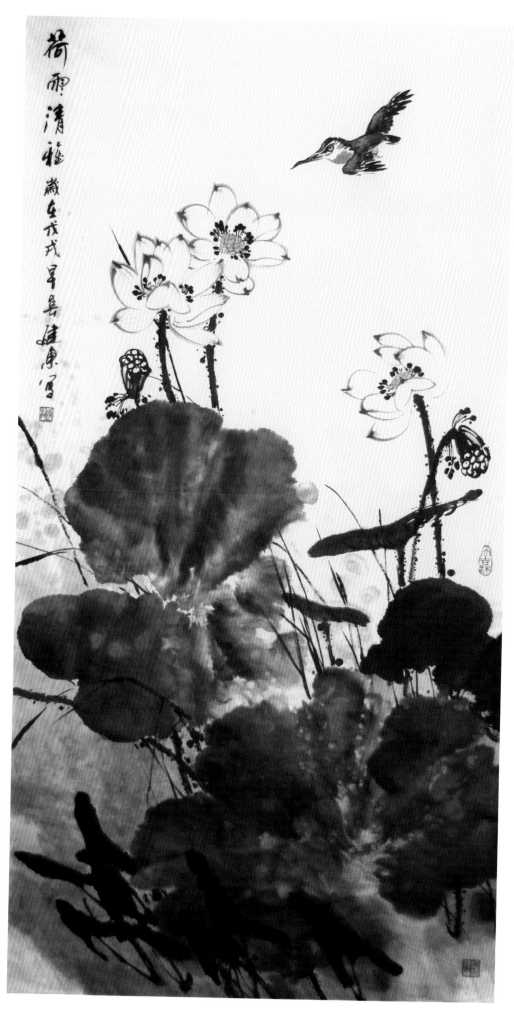

（八）以写意的笔法画出莲蓬，调整收拾画面，增补茨菇叶和小草的线条，最后落款盖章。

《绿烟红云情无限》步骤图

（一）备好浓墨、三绿、二绿、三青、翡翠绿等各种颜色，并准备一些普通的胶水，用大笔涂抹出大片荷叶，色墨不用调得很匀，一气呵成，趁潮略勾叶脉，任其自由洇化。

（二）用长锋笔中墨勾出荷花和花苞的形，不等其干，用淡曙红和牡丹红染花瓣的上半部，将墨线略冲开些。

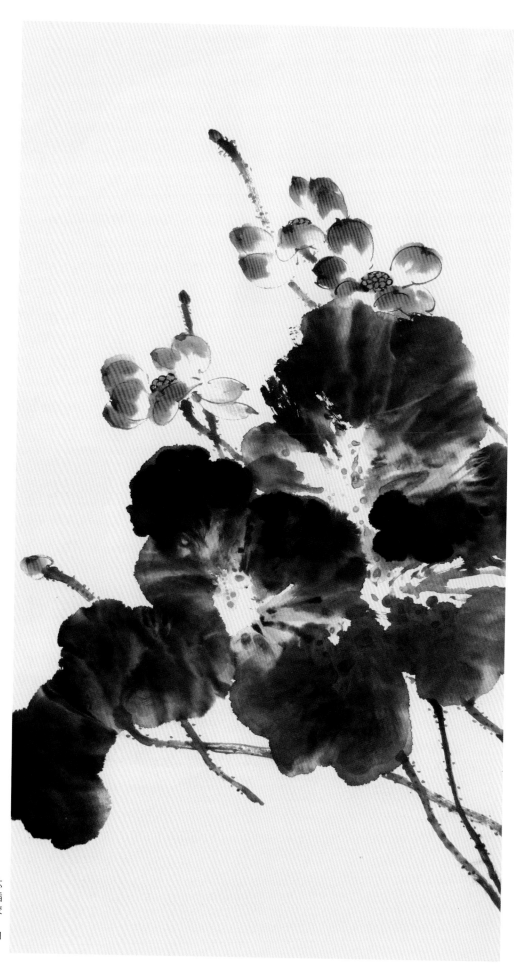

（三）墨线勾出花芯的莲蓬，罩鹅黄。接着穿插荷梗。由于画荷叶时有胶的成份，干后墨色会变淡，须在半干时用浓墨局部加强。

（四）画鸳鸯，先用浓墨勾嘴画眼，勾出头上的冠羽，腮部、颈部和前胸用略淡的墨打底。胸两侧的弧形纹和背上的花纹用浓墨画。

（五）嘴染朱砂，颈、腮部在淡墨上用朱磲或朱砂罩染，前胸加罩胭脂。赭黄调墨画出背上翘立的银杏羽。用浓墨画出翅膀的初级飞羽和尾巴，腹部和尾筒用淡墨勾。

（六）腹侧和尾筒用淡赭点染，趁湿用墨画出花纹。眼眶可用赭石勾圈，赭黄色画脚。

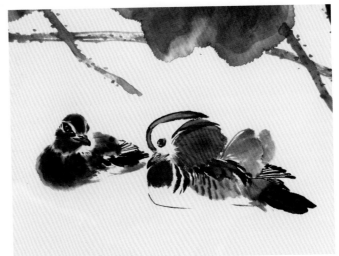

（七）雌鸳鸯没有华丽的色彩，用浓墨勾眼和嘴，身上的羽毛可用焦茶或褐色对墨，并趁湿用墨加绘花纹。初级飞羽和尾巴用浓墨画，眼眶勾赭石，石青加墨罩染嘴。

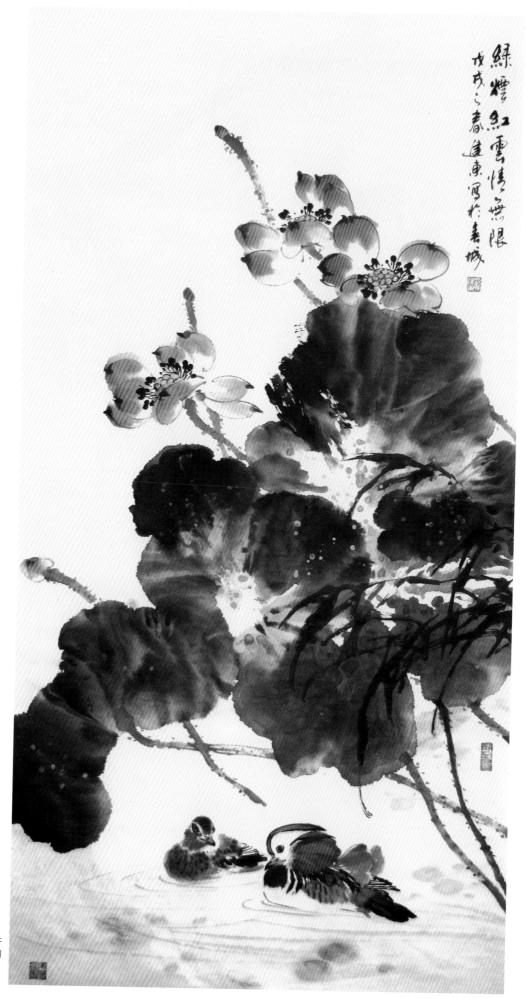

（八）浓墨点花芯，加水草，淡青绿勾水纹并加点。荷叶的浓墨处不均匀地洒一点石绿的色点。最后落款盖章。

《清夏荷语》步骤图

（一）先用硬毫大笔画近景石头，水份不宜太多，注意留出飞白，中侧锋并用，渴笔为主。

（二）洒水点，大笔浓墨画前面几片主要的荷叶，及时勾叶脉，注意要留够空白，其中一片先染赭石，后接浓墨。

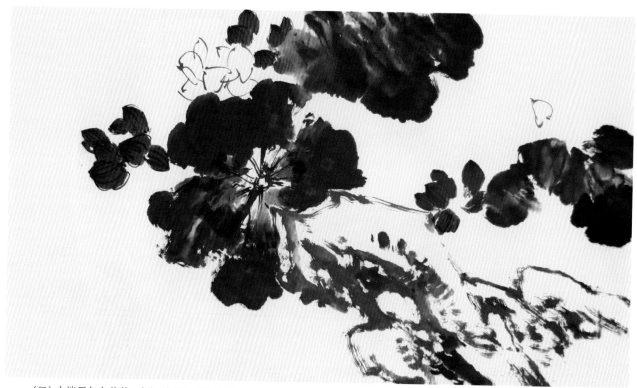

（三）中淡墨勾白荷花，大红对曙红点红荷花，
略干后用胭脂对墨勾花脉，浓墨荷叶的空白处用淡
绿色罩染。

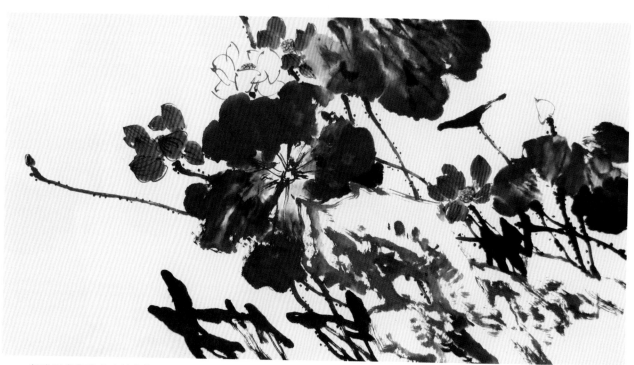

（四）画荷梗注意大的走势和穿插、疏密关系，同时浓墨写
出茨菇叶，藤黄染花芯小莲蓬，趁湿用淡墨勾。

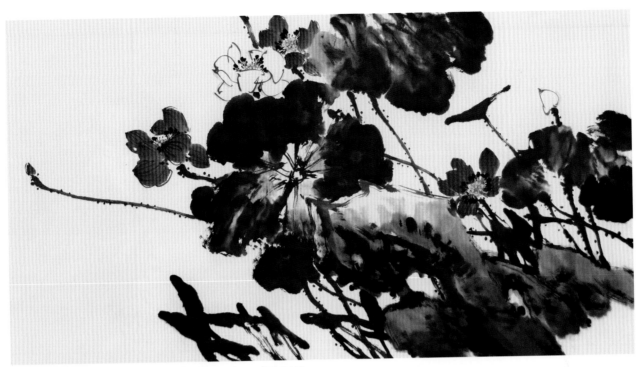

（五）赭石加墨加水染石头，注意见笔，上淡下深慢慢过渡。
淡花青沿线条罩染白荷花，浓墨点花芯。

（六）用有变化的浓淡墨点出小鸭子的形体。注意鸭头、翅和尾部墨色较浓。可以用两枝笔，一枝浓一枝淡，互相衔接，自然过渡。

（七）藤黄加硃磦点出小鸭子的嘴和脚，嘴尖和鼻孔用浓墨加点，鸭脚拐弯处要略粗一点。焦墨点眼，赭石勾眼眶，白粉点出眼睛的高光点。

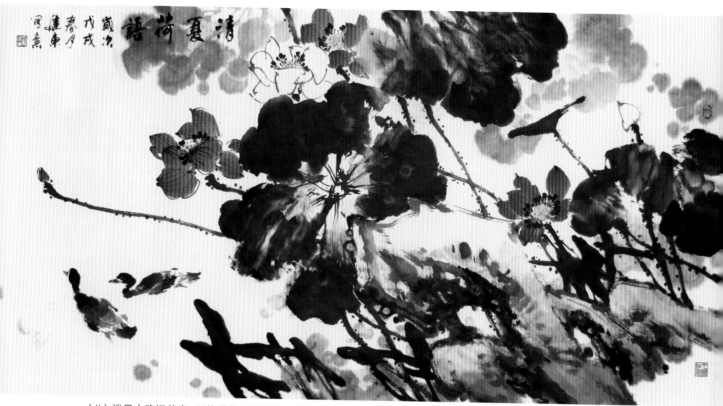

（八）淡墨中略调花青，以饱满的水份画出陪衬的远景荷叶
及荷塘中的水点。焦墨干皴强化石头暗部并加点石青的嵌宝点。
候干，在左上角压着淡荷叶落款盖章，完成作品。

（局部）

第三节　画荷花的构图法

　　"文以达吾心，画以适吾意"是中国画艺术特有的意象思维方式和意境造型法则。中国画的构图形式通过方形、立轴长幅、横幅、扇形、圆形等画幅形式去体现取象布局用心。布局的基本法则有布势定位、主次分明、穿插牵连、疏密虚实、对比相生、参差起伏等。

方形构图

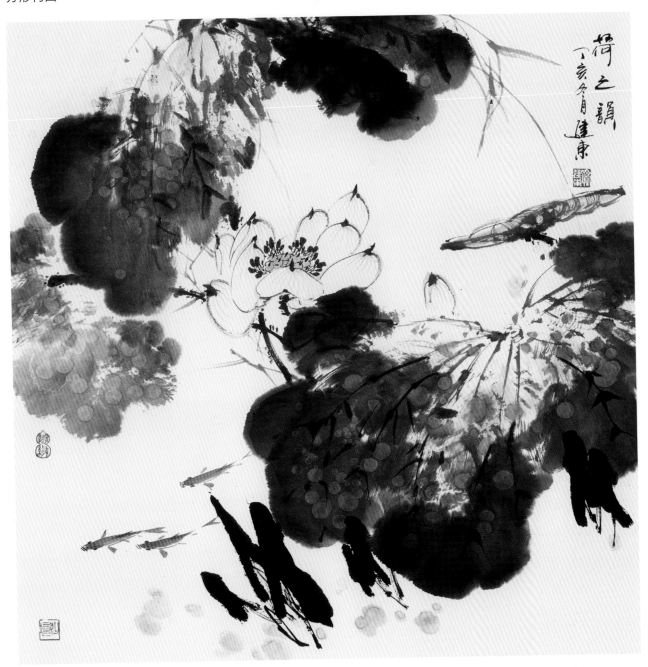

荷之韵

　　荷花置于画幅中心，主次分明，清气扑人。浓墨写意，饶有意趣，寥寥数笔，尽显功底。

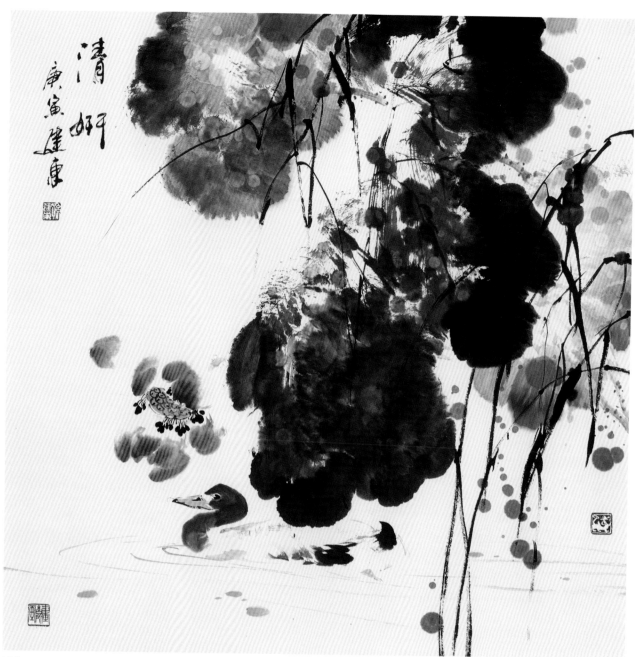

清妍

　　整幅画，构图饱满，疏密有致，格调清新典雅。
浑朴中见清秀，于洒脱中含缜密，于酣畅中寓意蕴。

长幅构图

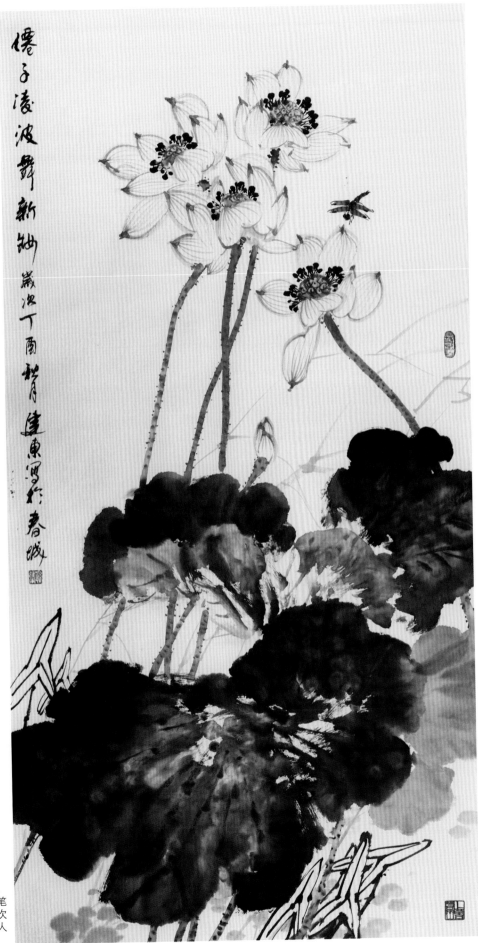

仙子凌波舞新妆

　　荷花疏疏落落，枝梗劲挺，荷叶或卷或舒，各具神态。用笔落落大方，穿插牵连，富有层次感，很好地表现出荷花清丽动人的风姿。

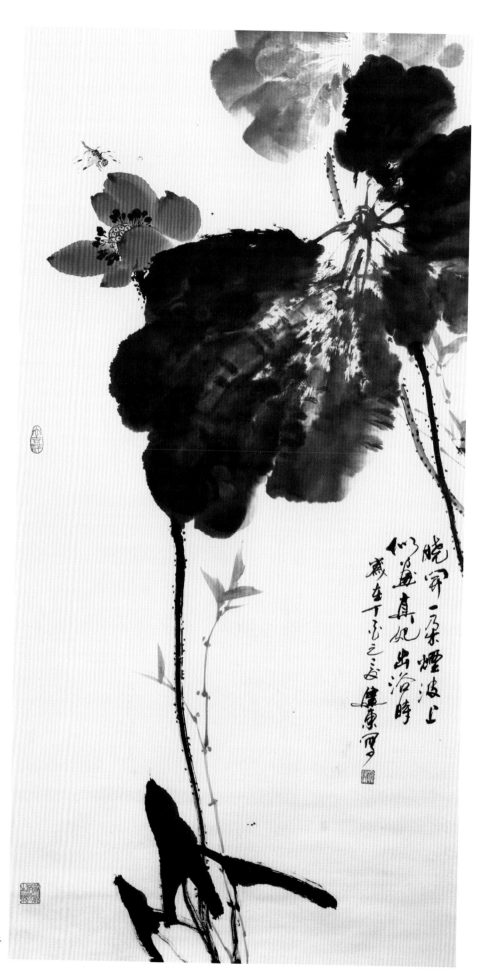

晓开一朵烟波上

　　画中的荷叶宽大却不显笨拙，随风蹁跹，荷花明丽洁净，尽显君子风度。

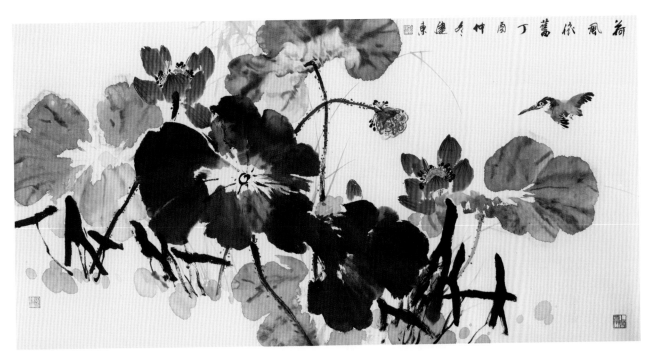

荷风依旧

　　静谧典雅,清新脱俗,含情脉脉,传递着一股幽幽
清韵和圣洁美好之意。

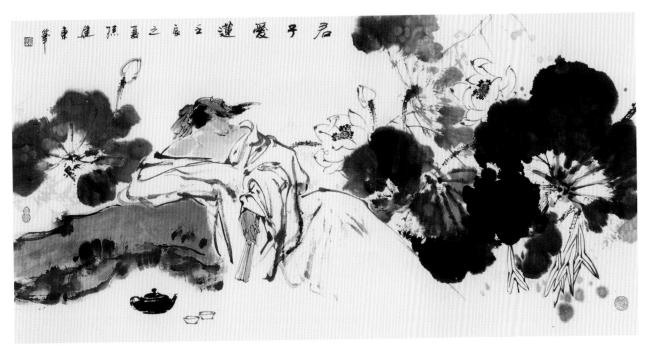

君子爱莲

　　章法简洁而又气势磅礴,墨色淋漓不失生动鲜活,
中有高士倚石而望,情趣妙生,意境高雅。

扇形构图

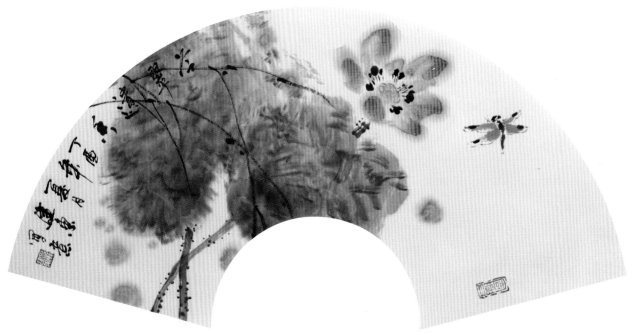

冷翠遗香

　　荷花红润，表现了花的质感，与荷叶的形态相互呼应，相得益彰。随风俯仰的姿态也充满野趣。

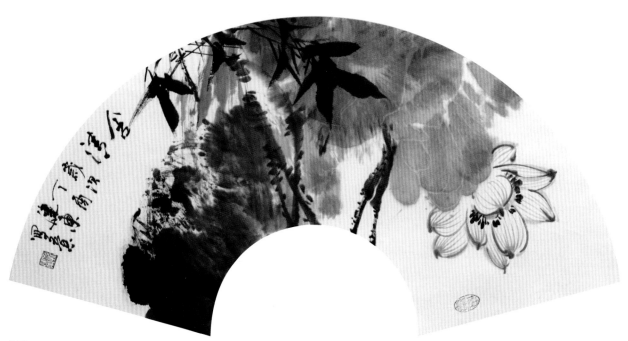

含清

　　出笔浓淡相间，刚柔相济，尤善用色，色墨相融，使画面透溢出清新隽永的气息。

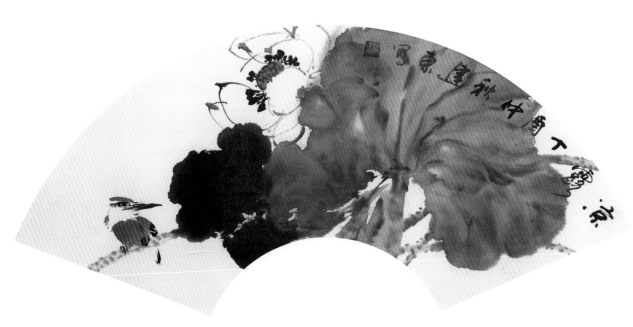

凉露

　　画荷花，空灵有致，笔触细腻，鸟儿站立荷梗上，形态生动。全幅构图饱满，黑白对应，意韵清新有神。

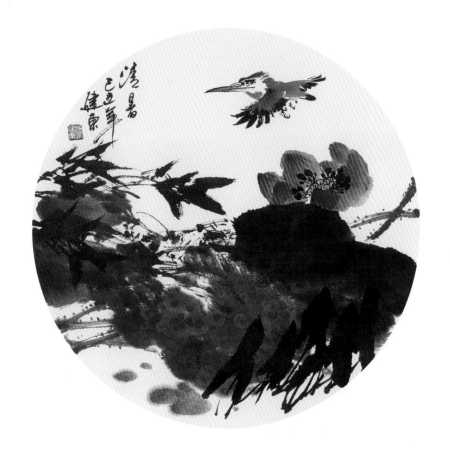

凉气

　　全作墨色清逸而花叶对比强烈，更突出了荷花的莹洁，辅以清隽的题词书法，顿生清新明妍之感。

第四章　荷花创作范图

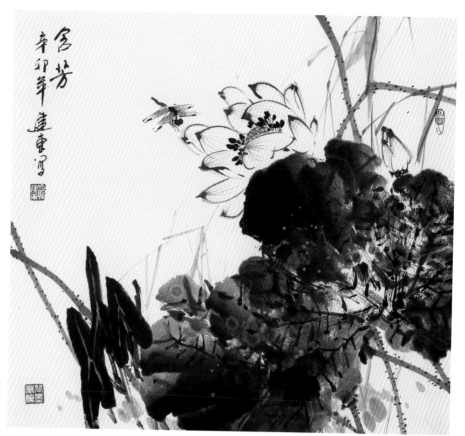

含芳

　　花瓣处可明显看出是以饱含水分的淡墨，笔尖端蘸浓墨点画而成，利用水墨晕染的变化描画出荷花的动人风姿。

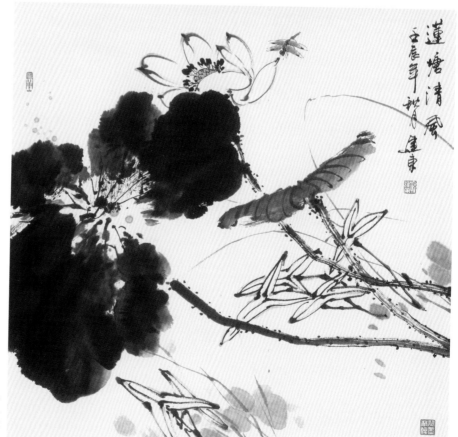

莲塘清风

　　荷叶和荷花形成鲜明对比，红蜻蜓点缀其间，清风吹拂。色调清丽冷艳，用笔洒脱飘逸，营造出一派空濛的韵味。

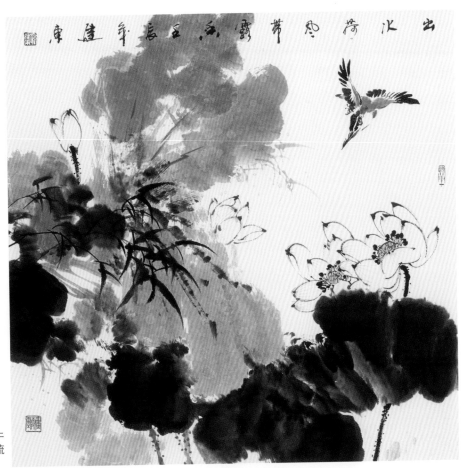

出水荷花带露香

　　荷叶硕大，荷花绽放，荷花枝干亭亭而立，小鸟飞翔'风格清逸，疏宕有致，寓意一尘不染。

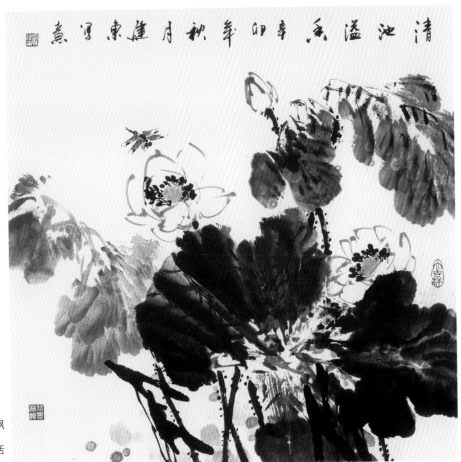

清池溢香

　　以浓淡深浅墨色画出荷叶的飘逸。画面清气满溢，笔墨清新野逸，墨不掩笔，笔不碍墨，水墨荷花，活力显现而又有传神韵味。

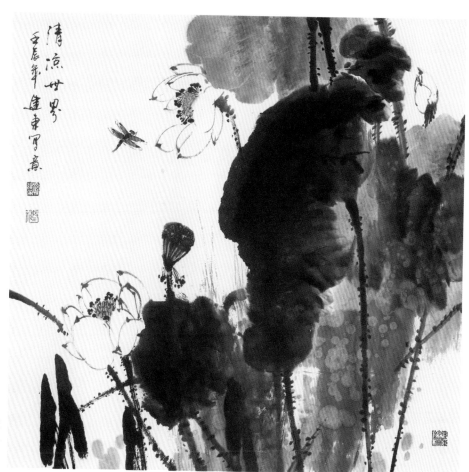

清凉世界

本幅荷花图真实地展现出花瓣清淡雅丽之美以及荷花"出淤泥而不染,濯清涟而不妖"的内在神韵。笔墨精妙,构图到位。

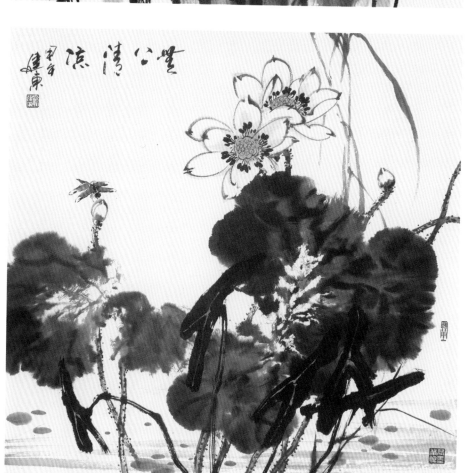

无上清凉

此画取荷塘一角,白荷盛开,新荷残叶映带成趣,塘水清澈,水草飘动,呈现盛夏荷塘一派蓬勃的景象。

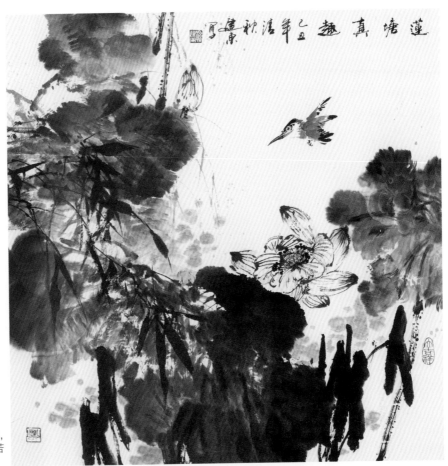

莲塘真趣

　　此幅荷花图，泼墨写意，荷叶如盖，重重堆叠，自然纷披，荷花则在其中若隐若现。

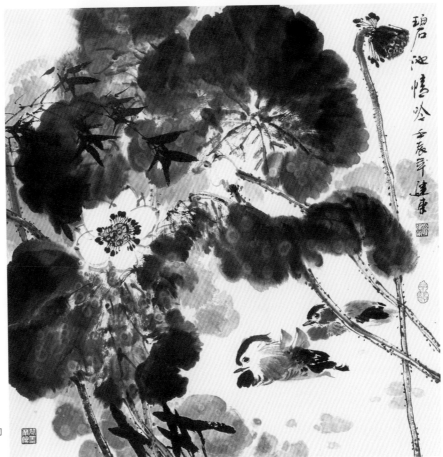

碧池情吟

　　荷花、荷叶杂沓相错，随风俯仰纷披，聚散离合，下有鸳鸯双双游动，情深意长，生动无比。

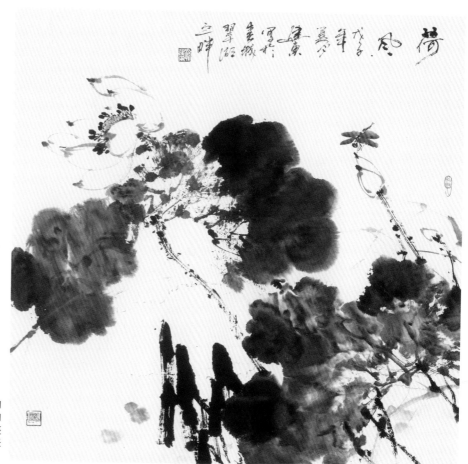

荷风

荷叶的黑同荷花的白,荷叶的实同荷花的空,荷叶的片同荷花的朵均形成鲜明对比,极富美感。整幅图将荷花雍容典雅的君子气度表现的淋漓尽致。

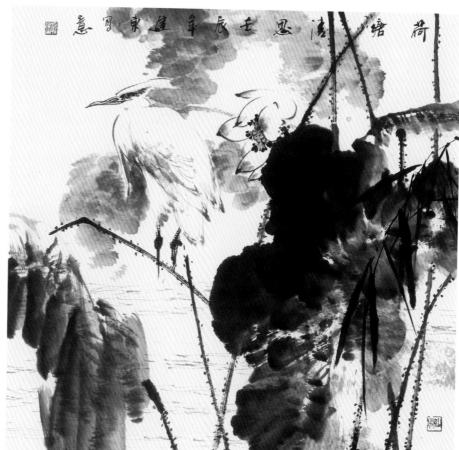

荷塘清思

荷花盛放,莲叶翩翩,白鹭站立塘中,若有所思,满纸充满活泼和生气。留白处虽不着一墨,却让人分明有静水流深之感。

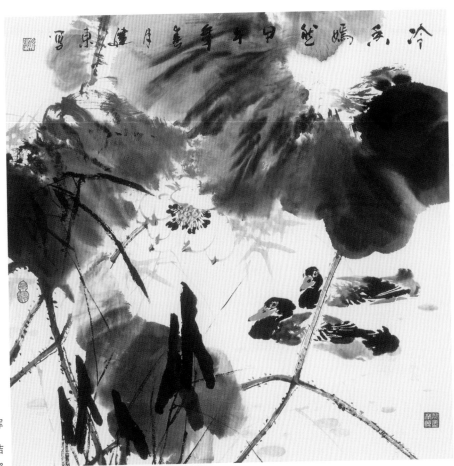

冷香嫣然

　　以大写意手法写出荷叶，纵笔挥洒，摇曳生姿。再一气呵成写出荷梗，荷花以淡墨勾勒，再以重墨提神，洁净无尘。观之如对美人，令人心旷神怡。

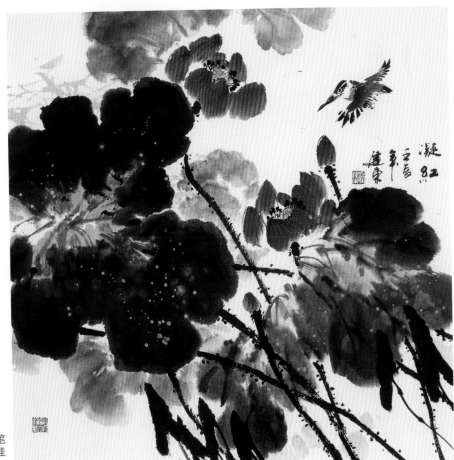

凝红

　　写意笔法画荷花，泼墨淋漓，笔中融墨，墨中含色，丰厚温润，实为佳品。

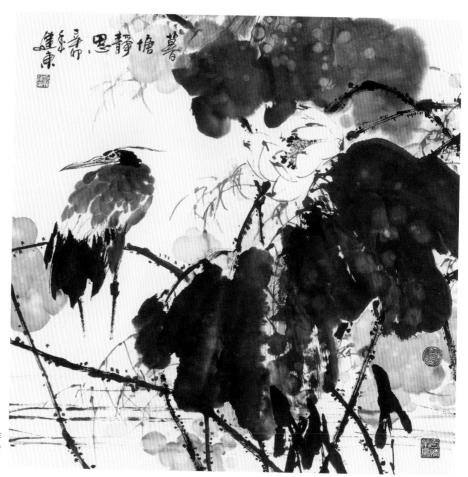

暮塘静思

　　荷叶如云，香气四溢，白鹭悠游其下，神态可爱，情态自然。全幅对比相生，格调温馨和谐。

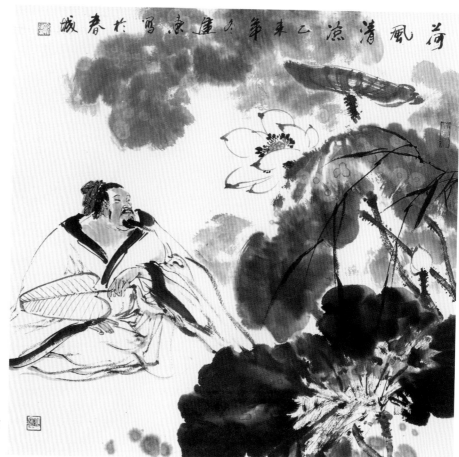

荷风清凉

　　构图取势简洁疏朗，水墨点染与没骨法并用，笔墨粗简，略带写意，色调淡雅。

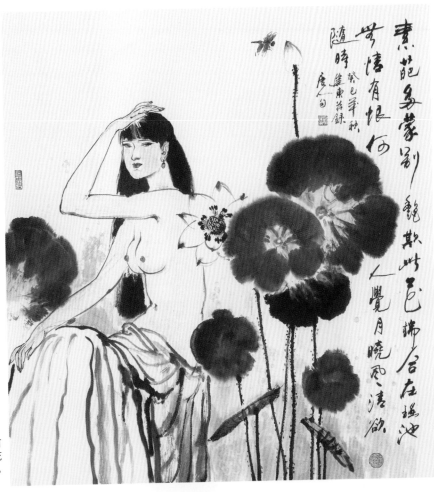

素葩

　　既有传统工笔画的神圣净洁，也有现代写意画的心境挥洒。美人坐于荷花之侧，神态动人。全幅手法可谓变化多端，点、线、面内在结合自如精到。

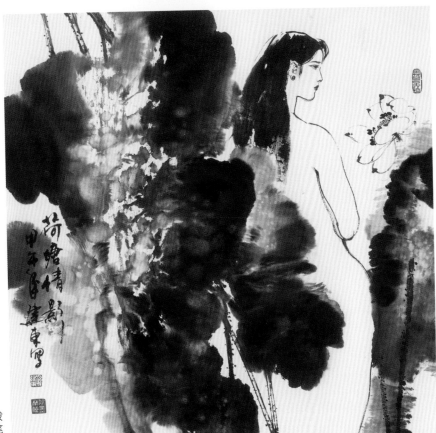

荷塘倩影

　　亭亭出水的荷花，与气韵淋漓的泼墨荷叶掩映成趣，美人侧立荷花丛中，笔墨不多，神韵独具。

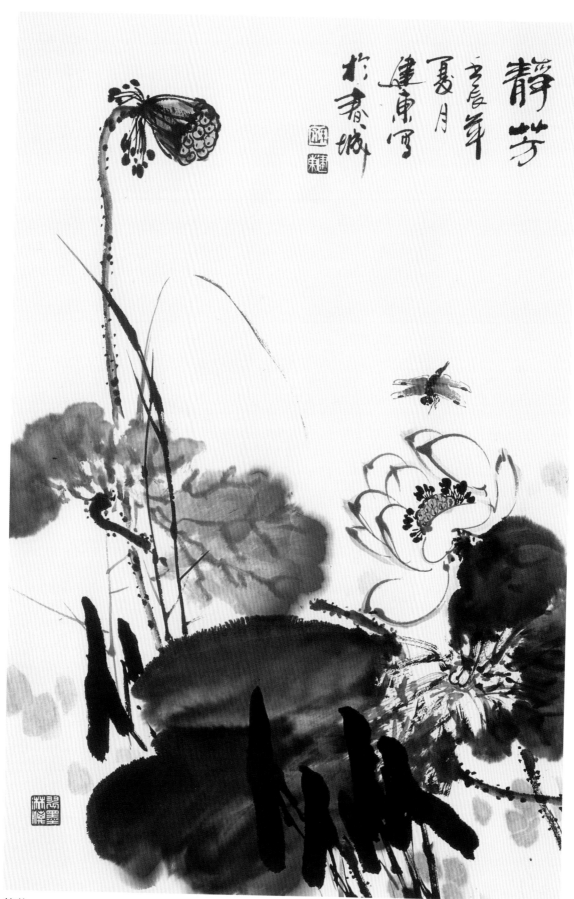

静芳

　　此幅荷花构图简洁，以荷花开出的莲蓬作为主角，又搭配上
摇曳扶舒的兰草，很有和谐的美感。

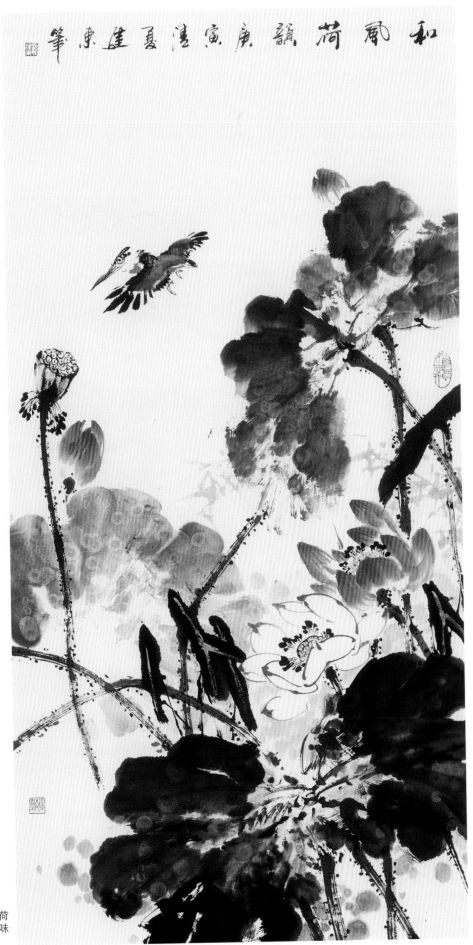

和风荷韵

图中莲叶打开，莲蓬展露，荷花盛开，小鸟飞翔，和风习习，韵味独具。

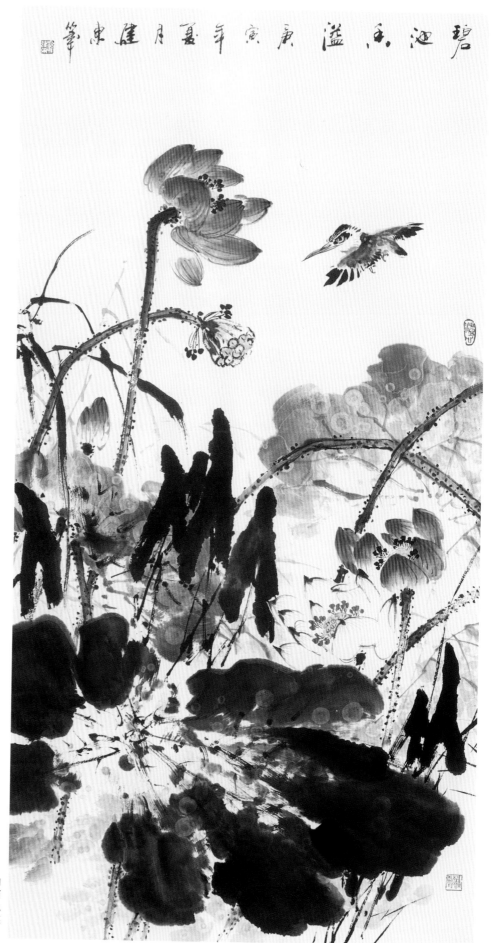

碧池香溢

庚寅年夏月健东笔

碧池香溢

画作用没骨法画成，荷花的染色以粉带胭脂，由瓣头渐入而成；荷叶以浅色作底，又以深色渲染出叶脉，香气四溢，清韵悠然。

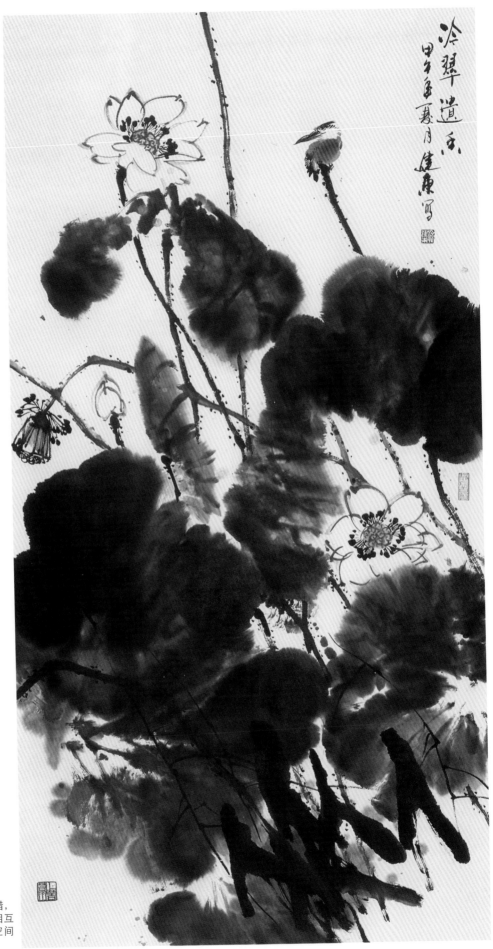

冷翠遗香

　　此幅荷花图，疏密交错，
通过荷叶、莲蓬、蒲草间的相互
掩映构筑富于变化的丰富空间
层次。用墨呼应，枯润相生。

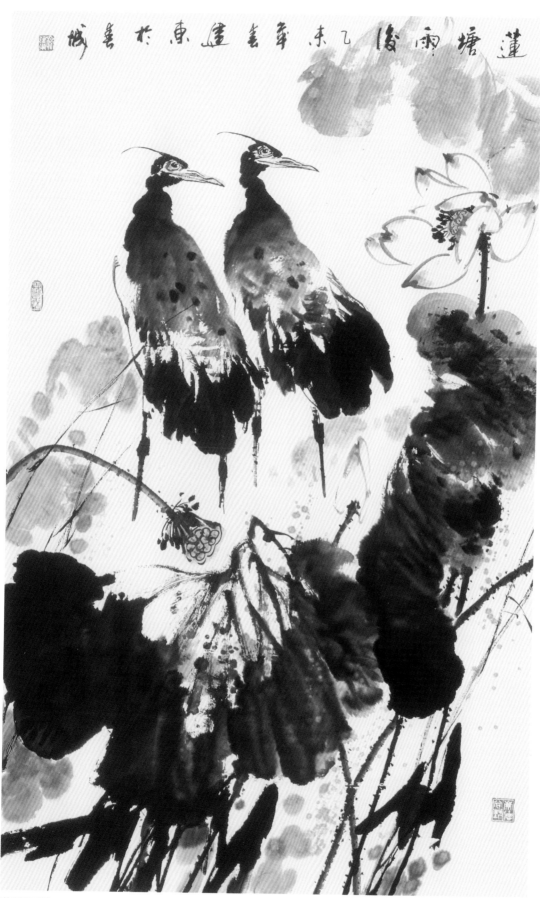

莲塘雨后

　　荷塘中荷花开放,有鹭站立其间,造型优美。全画色调清新,
构图繁简得当,观之令人心神怡悦,并能感受到雨后的气息。

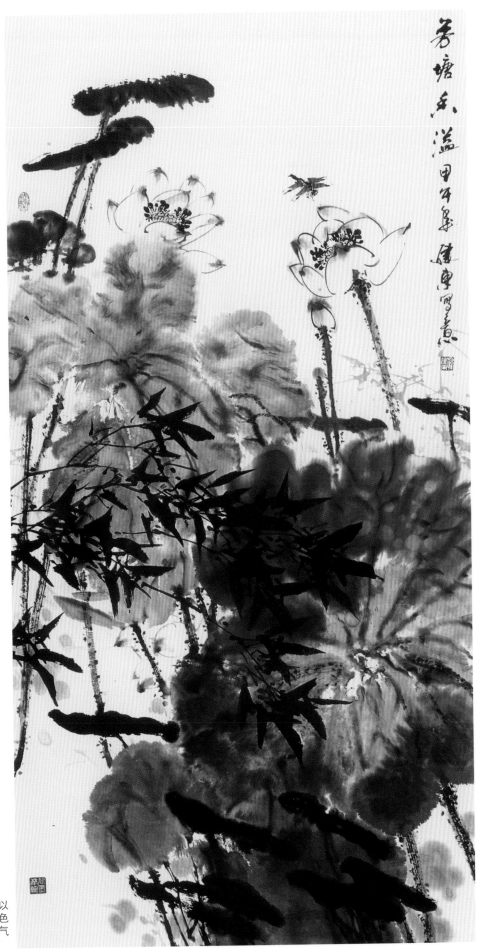

芳塘香溢

　　荷花以粉红色点染花尖，以清水迅速晕开。色阶层次丰富，色调深浅过渡自然，构图饱满，清气四溢。

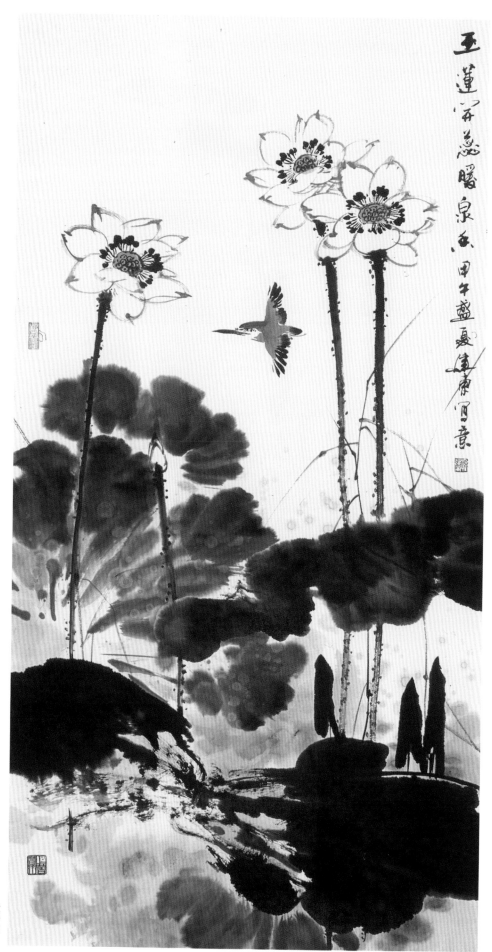

玉莲开蕊暖泉香

　　画面布局，大气中也给人清秀妩媚观感，既有传统工笔画的神圣净洁，又有写意画的墨韵淋漓。

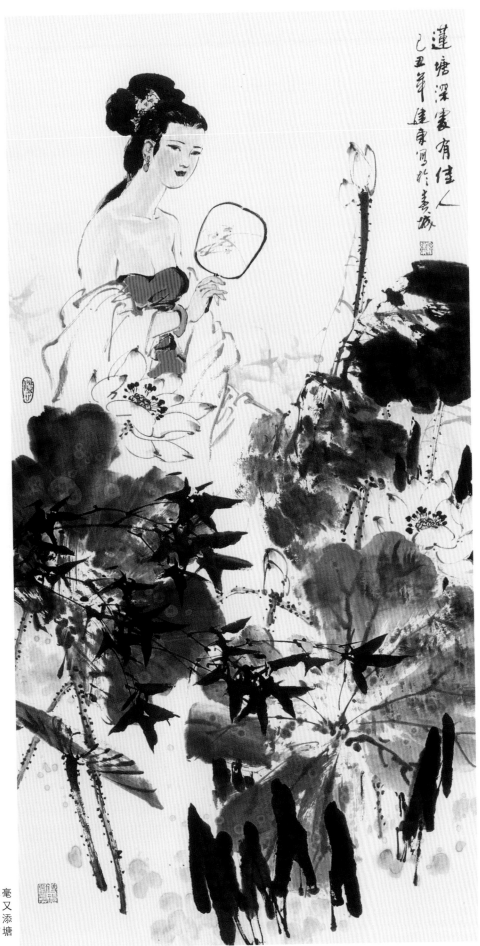

荷塘深处有佳人

　　在画荷叶时大胆用笔，挥毫泼洒，既朦胧飘逸、婀娜多姿，又淋漓画出了荷花的风姿绰约，增添了画面的层次感，烘托出了荷塘的烟波浩渺的美妙意境。

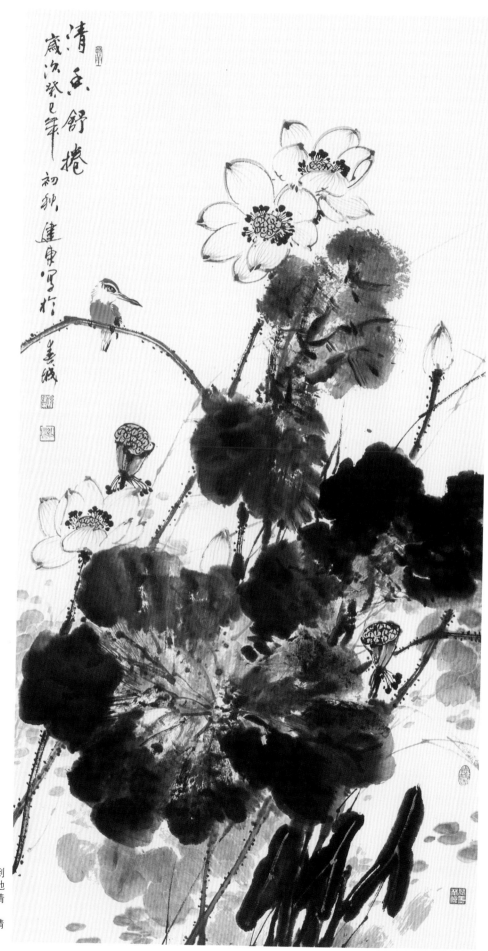

清香舒捲

　　荷花挨挨挤挤，从一朵朵到一片片，从少到多，由远及近地一下子全部映入你的眼帘，此情此景，完全是"接天莲叶无穷碧，映日荷花别样红"的意境，笔精墨妙，引人入胜。

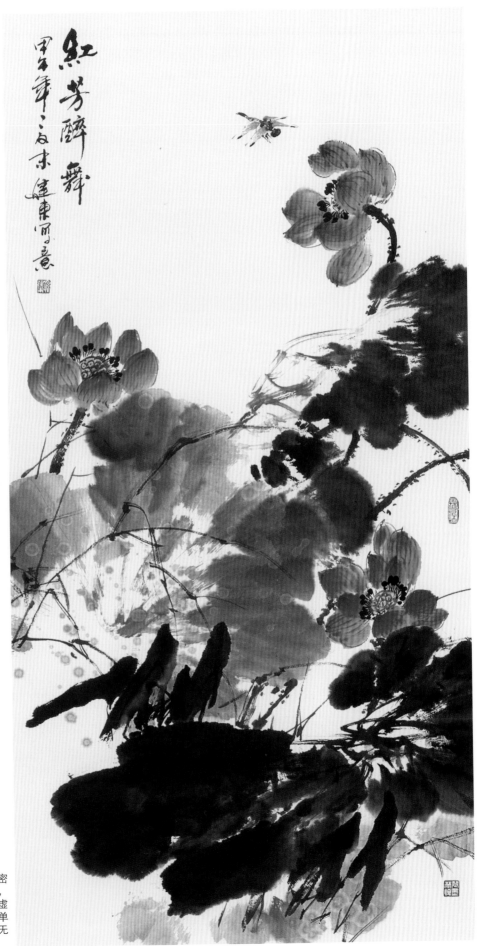

红芳醉舞

用笔挥洒自如，叶筋勾得疏密得当，荷花迎风而舞，红艳动人，淡设水色，以赭墨画水草，用笔虚实相间，意气相连。画家并不是单纯的摹写物象，而是在其中寄予无限的情思。

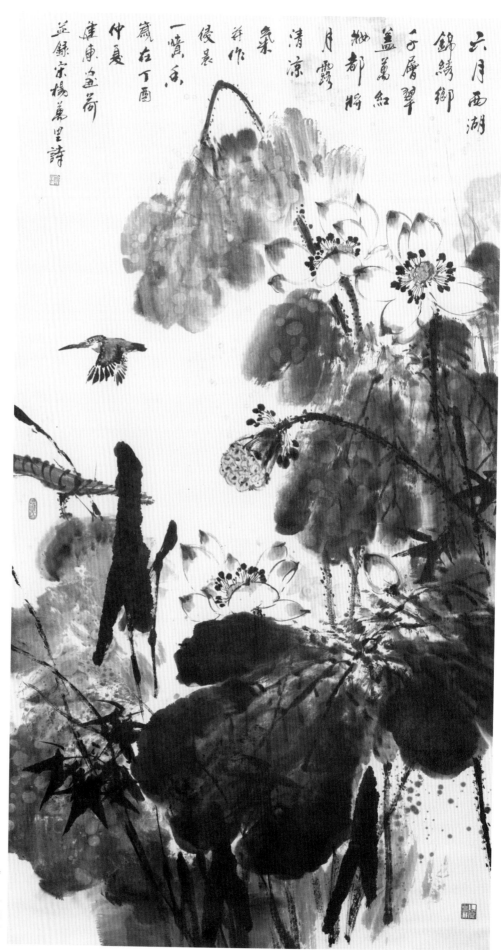

六月西湖錦繡鄉
千層翠蓋萬紅
鮋都將月露
清涼
氣
祥作
俊景
一賞東
藏在下面
仲夏
建康延荷
延錄宋楊萬里詩

六月西湖锦绣乡

　　作品风格雄浑飘逸，荷叶营造出氤氲混沌的效果，细致勾出的荷花提点了整个画面，又有鸟儿飞翔其间。整幅清艳明丽，观之令人心畅神怡。

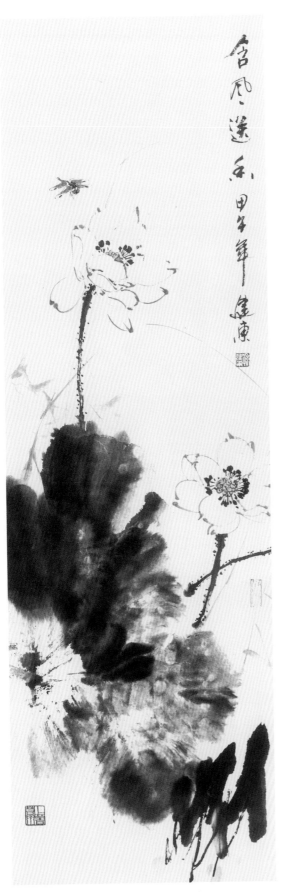

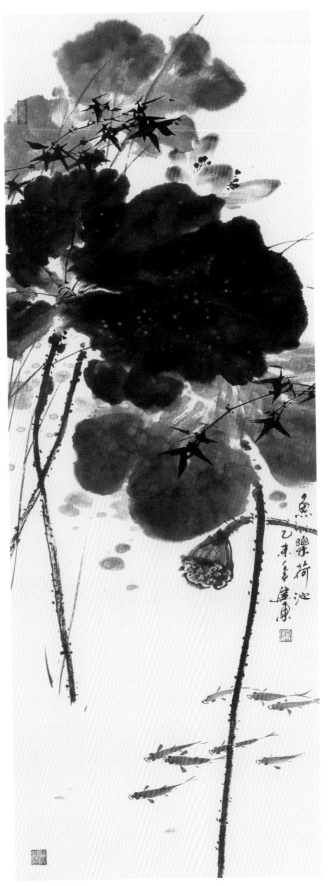

含风送香

　　宽大的荷叶和荷花簇拥在一起，繁茂动人，生机勃勃。蜻蜓飞于荷花之上，姿态灵动可爱。设色典雅，笔法细腻，构图疏密得当。

鱼乐荷池

　　荷花如云，荷叶如盖，用墨过渡自然，浑然一体，施色浓淡相宜，宛若天设，格调清新淡雅。

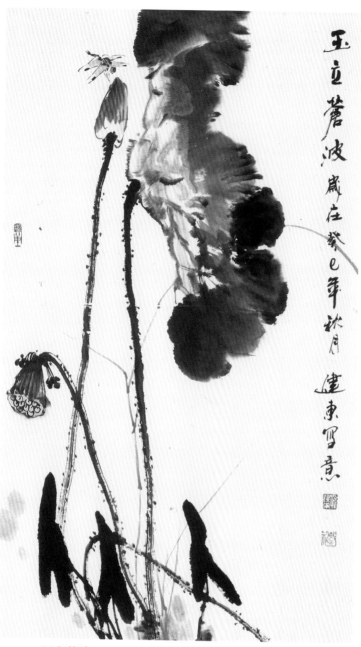

玉立苍波

画中的荷花，荷叶用简笔勾勒出线条，从而使其形状异常鲜明得展现在观者面前。

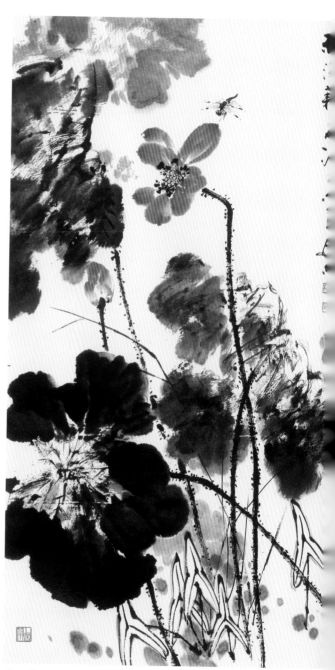

秋深荷花冷

长长的荷梗柔中见刚、绵里藏针，荷叶则由於水墨的丰富变化形成了浓淡干湿的层次对比，荷花简洁有神。表现出秋日荷花的冷隽神韵。

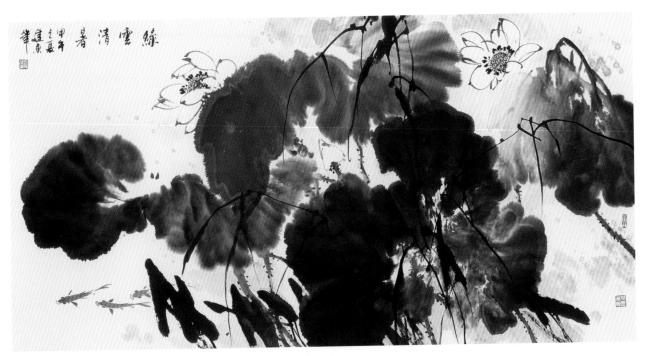

绿云清暑

此幅荷花画出了荷花的飘逸舒展的柔情美态。宽大的荷叶自然下垂，如同扇面，盖住荷花。鱼儿游动，洋溢着画家的雅趣高怀。

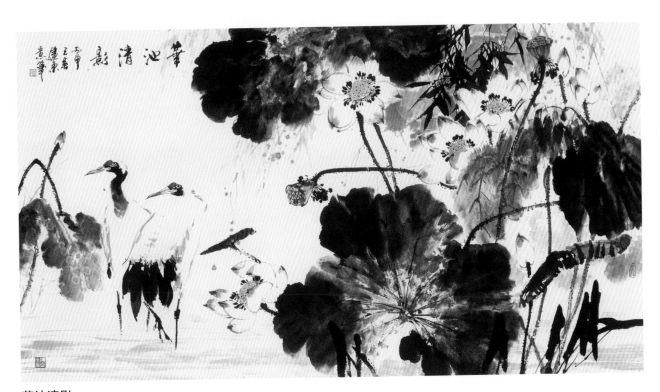

苇池清影

花叶团团叠盖，双鹤立于池中，写意笔法圆熟，荷叶渲染到位，清幽意境，溢出纸外。

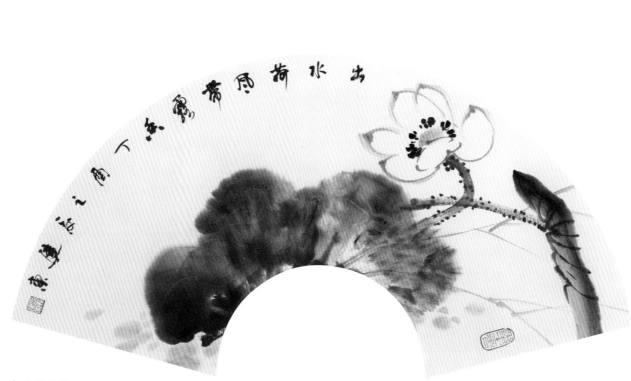

出水荷风带露香

荷花盛开，只以淡墨数笔勾染而成。笔法虚实结合，使画面呈现一种空灵润泽的感觉。

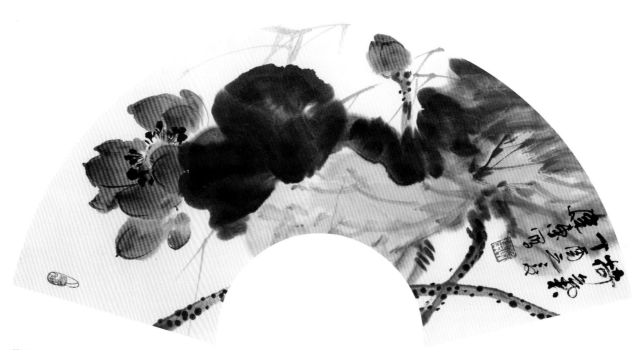

荷气

红荷盛开与叶映带成趣，水草飘动，呈现盛夏荷塘一派蓬勃的景象。

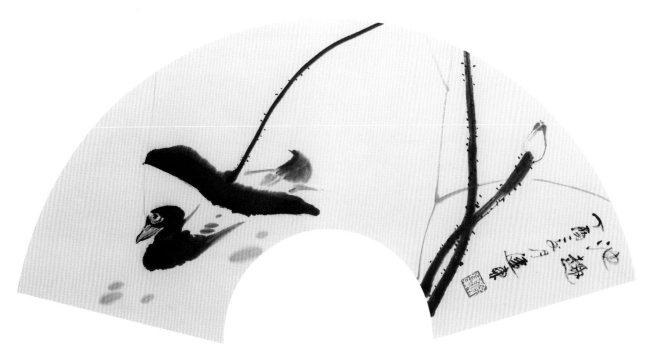

池趣

　　画面构图空阔，寥寥数笔，韵趣独具，不再注重表达整体的美，而是更看重线条的美。

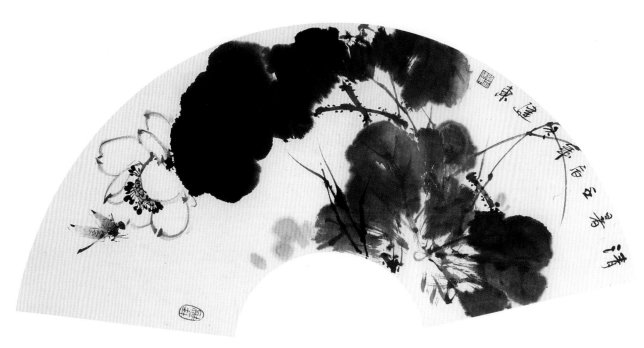

清暑

　　荷花、荷叶、水草杂沓相错，随风俯仰纷披，聚散离合，生动无比。

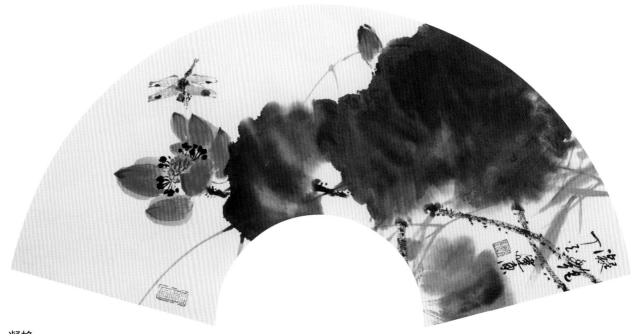

凝艳

　　此图花繁叶茂，姹紫嫣红，池塘莲荷，清碧
如玉，如清风拂来，幽香四溢。

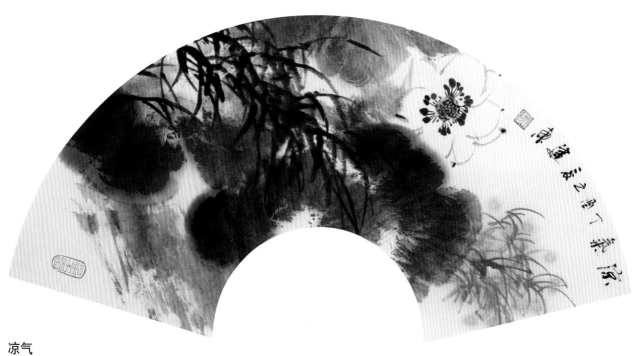

凉气

　　亭亭出水的荷花，与气韵淋漓的泼墨荷叶掩映成
趣，墨气氤氲，神韵独具。

第五章 名家画荷范图

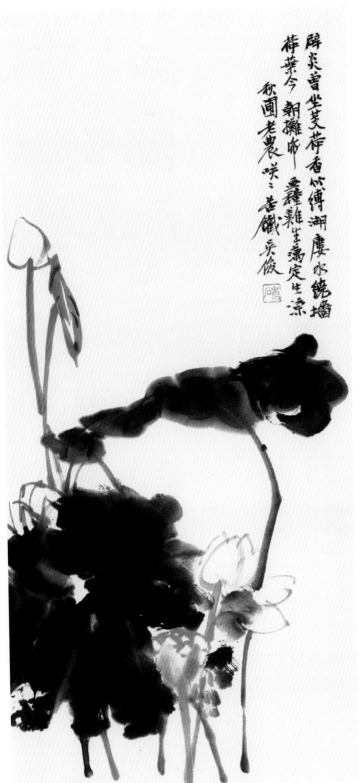

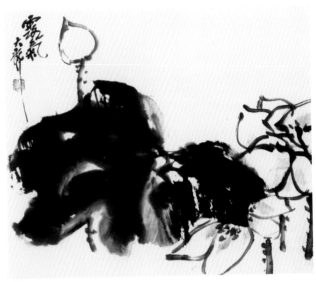

荷花图 吴昌硕

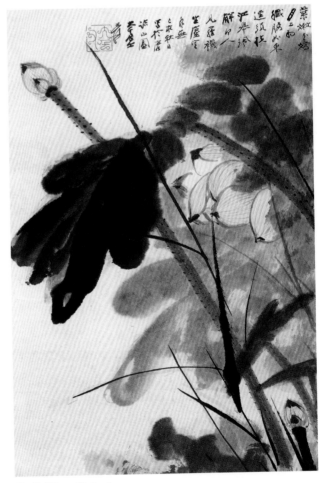

荷花图 吴昌硕

荷花图 张大千

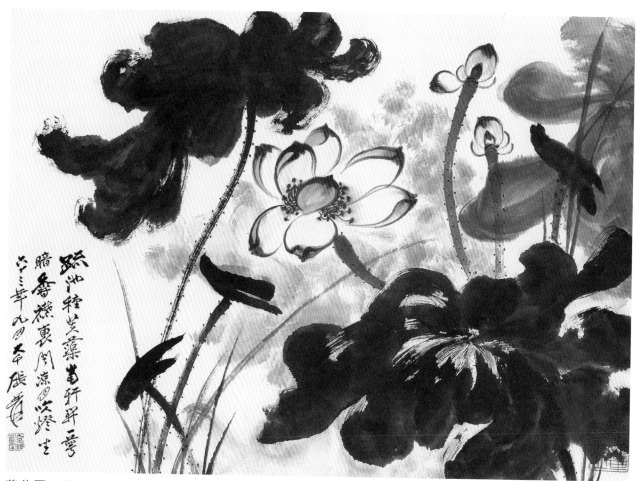

荷花图　张大千

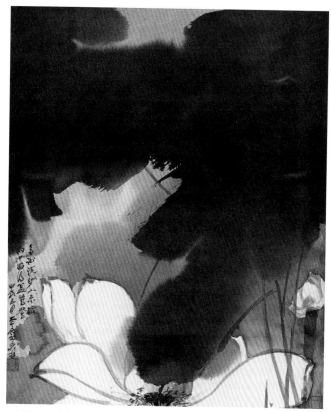

野塘秋雨　张大千

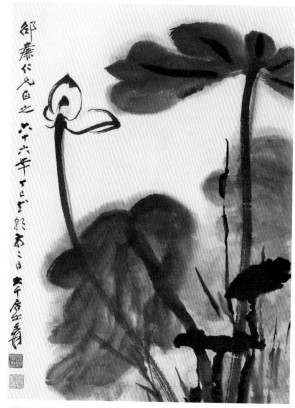

荷花图　张大千

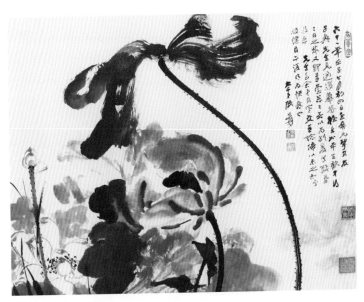

香清溢远　张大千

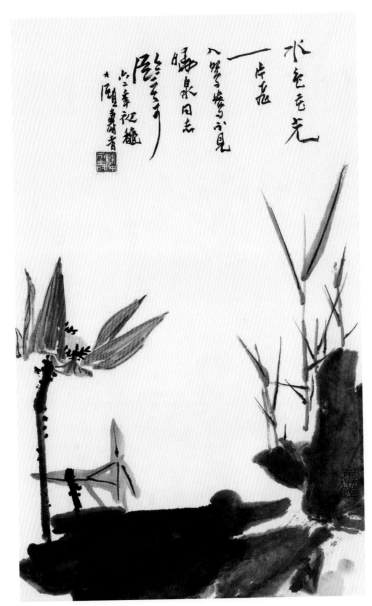

荷花　潘天寿

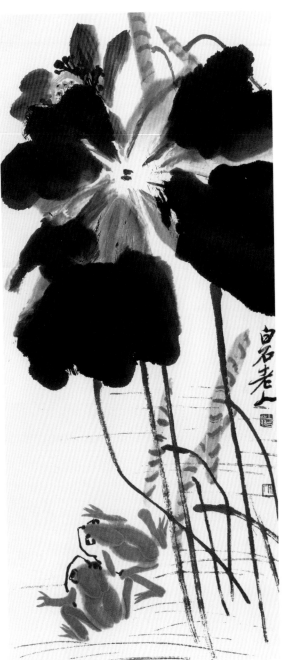

荷塘蛙声图轴　齐白石

荷花　潘天寿

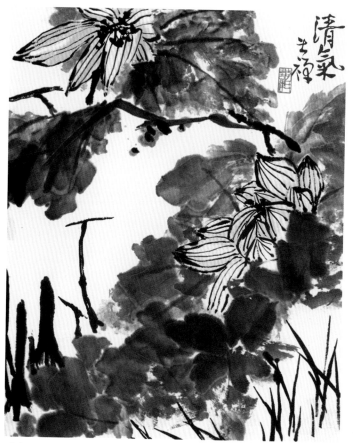

清气 李苦禅

荷花图 谢稚柳

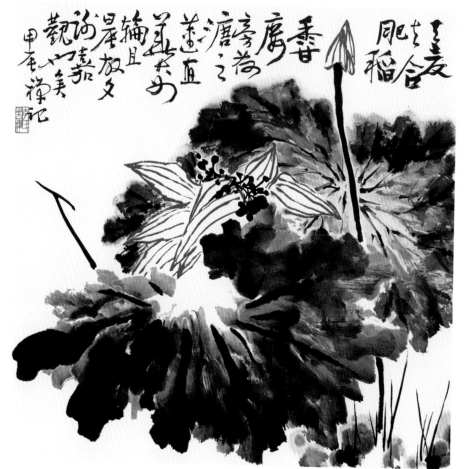

红莲图 李苦禅

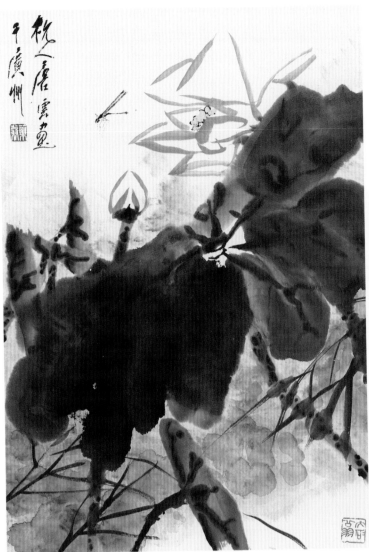

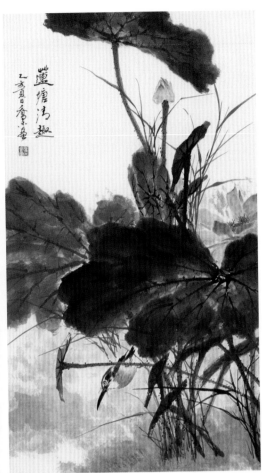

莲塘清趣　乔木

水墨荷花图　唐云

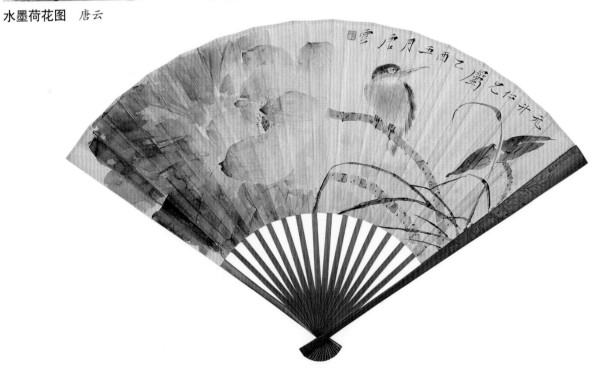

荷花扇面　唐云

附录：荷花画的题诗

《江南》汉·乐府

江南可采莲，莲叶何田田。
鱼戏莲叶间。
鱼戏莲叶东，鱼戏莲叶西。
鱼戏莲叶南，鱼戏莲叶北。

《渌水曲》唐·李白

渌水明秋月，南湖采白苹。
荷花娇欲语，愁杀荡舟人。

《莲叶》唐·郑谷

移舟水溅差差绿，倚槛风摇柄柄香。
多谢浣沙人未折，雨中留得盖鸳鸯。

《宿骆氏亭寄怀崔雍崔衮》唐·李商隐

竹坞无尘水槛清，相思迢递隔重城，
秋阴不散霜飞晚，留得枯荷听雨声。

《荷花》宋·杨万里

结亭临水似舟中，夜雨潇潇乱打篷。
荷叶晓看元不湿，却疑误听五更风。

《秋初夜坐》元·赵雍

夜深庭院寂无声，明月流空万影横。
坐对荷花两三朵，红衣落尽秋风生。

《秋莲》明·文徵明

九月江南花事休，芙蓉宛转在中州。
美人笑隔盈盈水，落日还生渺渺愁。
露洗玉般金殿冷，风吹罗带锦城秋。
相看未用伤迟暮，别有池塘一种幽。

《荷花》明·徐渭

镜湖八百里何长，中有荷花分外香；
蝴蝶正愁飞不过，鸳鸯拍水自双双。

《荷花》清·石涛

荷叶五寸荷花娇，贴波不碍画船摇；
想到熏风四五月，也能遮却美人腰。

《题画墨荷》清·石涛

不见峰头十丈红，别将芳思写江风；
翠翘金钿明鸾镜，疑是湘妃出水中。

《芙蓉》清·郑板桥

最怜红粉几条痕，水外桥边小竹门。
照影自惊还自惜，西施原住苎萝村。

《残荷》现代·齐白石

山池八月污泥竭，犹有残荷几瓣红，
笑语牡丹无厚福，收场还不到秋风。

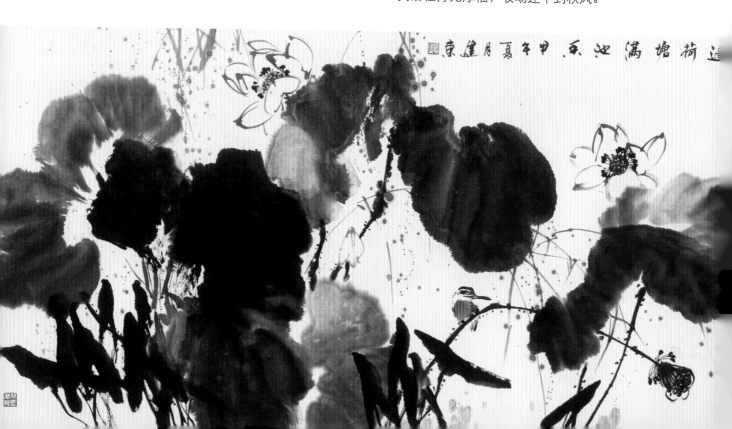